卡林巴的響樂之旅

# 拇指琴聲

The Essentials of Kalimba —— 張元瑞 著

# 序

## 關於本書

作者 張元瑞

　　開始動筆撰寫此書之前，筆者也尋找類似的文獻教材，發現此類型的資訊少之又少。因為音樂的知識、曲風…等等實在太廣泛，而且每位演奏者的演奏手法、姿勢、習慣也有所不同。筆者認為在音樂的世界裡，只要音樂好聽，就沒有對錯的問題，每位演奏者的演奏手法不同，也因為這個原因，讓筆者在撰寫教材時加深了不少難度。

　　筆者在此書中以分享的角度來撰寫，並保持客觀的立場，希望此教材能夠幫助到大家學習。

　　本書只提供一個卡林巴／拇指琴學習的開端與方向，深入的技巧，仍需要各位蒐集資訊、進修，因為音樂的世界是無邊無際的，筆者也希望讀者能夠多參考他人演奏，多涉獵不同的演奏方式與曲風。

　　本書只能夠針對筆者目前所知道的範圍加以編寫，更多的演奏心得與方法，期許未來能夠有機會再次整理分享給大家。筆者才疏學淺，對於此書相關的意見，也歡迎各位先進能夠不吝指正。

　　完成此書的同時，筆者接觸卡林巴／拇指琴這樣樂器不到兩年時間，也了卻了這一年來，許多人希望筆者出書的心願，也希望送給未來的自己，能夠從堅持樂器的演奏之路，也期許自己未來能夠持續分享更多演奏、編曲心得給大家。

元瑞　2019. 9. 20

關於作者

### 張元瑞

　　大學時期愛上了吉他這項樂器，開啟了學習音樂之旅。接觸卡林巴拇指琴是近兩年的事情，一項陌生的樂器要讓大眾認識、接受、甚至學習，首先要有師資，當時在Youtube上搜尋，有些國外演奏家的影片，而台灣演奏者卻是一個影片都找不到，正因為需要師資，因緣際會下接觸這項樂器，也讓生活有些不一樣的轉變，也讓我有機會能夠分享自己所知道的東西給大家。

# 目錄 index

# 目錄 index

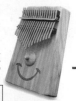

# 精選歌曲收錄

本書線上影音就在
典絃 Youtube 線上頻道

# 卡林巴琴簡介

## 卡林巴琴歷史 / 認識卡林巴琴 / 卡林巴琴種類

 **卡林巴琴的歷史**

"kalimba" 是一個班圖語，意思是「小音樂」。

這是起源於非洲的樂器，它是 "lamellopnone"，也就是「鐵片琴」的一種，由於非洲各個部落對這一項樂器的稱呼不盡相同，後來這一項樂器，被一位研究非洲音樂的專家 Hugh Tracey 改良過後，就稱 kalimba，也經常會聽到大家俗稱它為「拇指琴」。

接著為大家介紹卡林巴琴的構造，最上方的是卡林巴的「上琴枕」，下方的是「震動壓條」，作用是防止琴鍵位移，導致音準跑掉，再來是下琴枕，而下琴枕上方的圓柱音枕，則是使琴鍵發出聲音的重要元素，琴鍵的長短能調整出不一樣的音高，接著是出音口，可以增加聲音的共鳴。

我們印象中音樂盒所發出來的聲音，其實就是利用卡林巴琴相同原理哦！

利用改變鐵片長短，來製造出不同的音高。音樂盒是使用「機蕊」通過「金屬片」來彈奏出聲音。而我們卡林巴呢，則是使用我們雙手拇指來彈撥。

 認識卡林巴琴

## 卡林巴琴各部位名稱

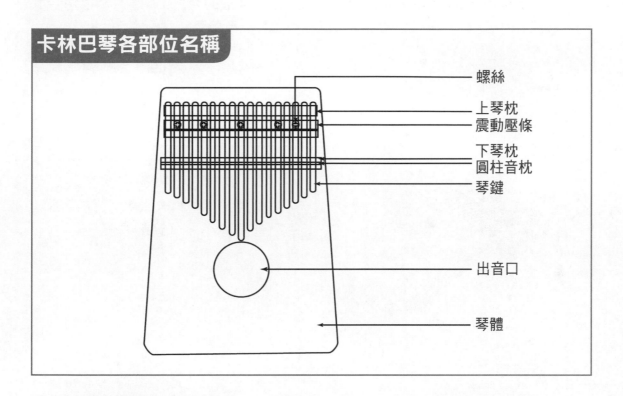

螺絲
上琴枕
震動壓條
下琴枕
圓柱音枕
琴鍵

出音口

琴體

## 音階對照圖

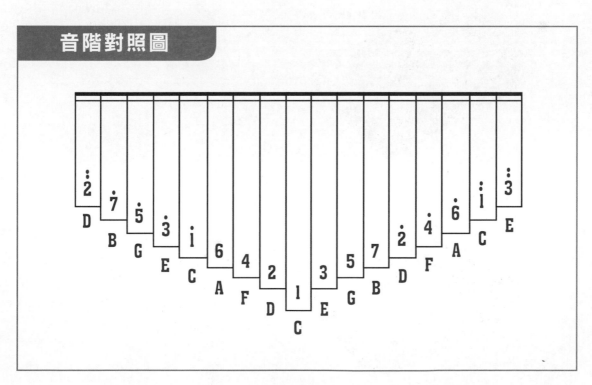

## 卡林巴／拇指琴種類

　　卡林巴／拇指琴常見的琴鍵數為 17 根琴鍵的琴，17 鍵的琴也適合大多數人的手型大小，另外也有 10 鍵、15 鍵…等各種不同琴鍵數的琴。

　　卡林巴／拇指琴的琴體種類分成：「**板式**」、「**箱體**」、「**實木掏空**」三種。

### ▌板式琴

　　此樣式卡林巴／拇指琴之琴體採用一整塊木頭，沒有共鳴箱，音量較小，延音較長。

### ▌箱體琴

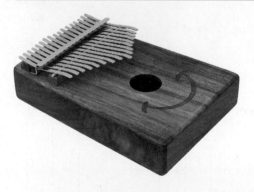

　　此樣式卡林巴／拇指琴之琴體六個面採用單一木板拼裝，有共鳴箱，音量較大，延音較短。

### ▌實木掏空琴

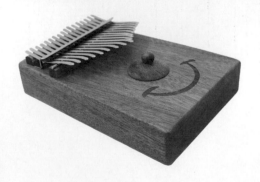

　　此樣式卡林巴／拇指琴之琴體採用一整塊實木，掏空一小部分當作共鳴箱，音量居中，延音較長，集合板式琴與箱體琴的優點，有自然的共鳴迴響。

■ 檜木及牛樟木卡林巴琴構造

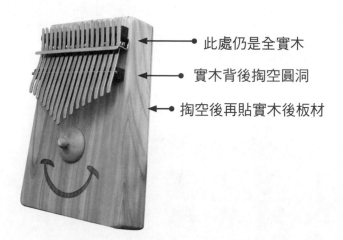

此處仍是全實木

實木背後掏空圓洞

掏空後再貼實木後板材

# LESSON ①

基礎樂理 / 調音 / 持琴姿勢 / 彈奏方式 / 視譜 / 單音彈奏

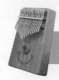

## 基礎樂理

| C大調自然音階 | | | | | | |
|---|---|---|---|---|---|---|
| **簡譜** 1 | 2 | 3 | 4 | 5 | 6 | 7 |
| **唱名** Do | Re | Mi | Fa | Sol | La | Ti |
| **音名** C | D | E | F | G | A | B |

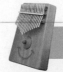

## 調音

　　彈奏樂器時，確認樂器的音準是很重要的事情，樂器的音準不對，聽了不準確的音高，長期對於音感的培養是有很大的影響哦！！

　　卡林巴拇指琴每一根琴鍵（鋼片）長短不一，也代表著每一根琴鍵的音高不同，利用調音槌來敲擊琴鍵（鋼片），琴鍵越長則音越低；反之，琴鍵越短則音越高。

### 調 音 器

　　音高是由每秒鐘振動的次數來決定音高，因此調音器感測音高的方式分成：麥克風收音與震動感測收音。麥克風收音方式容易收到外在其他聲音，即使在安靜的環境下，收音仍會有誤差，手機APP也是使用麥克風收音方式。反之感測振動收音方式的，直接感測樂器振動頻率來判斷音高，準確性非常高，因此調音器建議使用夾式調音器或者有調音夾的種類。

廣泛音域
調音模式

音正確
顯示綠色

音太高
顯示畫面

音太低
顯示畫面

## 持琴姿勢

　　雙手持琴，雙手食指置於琴的左右兩側，如**圖1**，中指、無名指、小指三根手指置於琴的背面，如**圖2**，拇指能夠輕鬆撥奏到琴鍵即可。由於每個人的手掌大小、手指長度不同，保持輕鬆、舒服的姿勢演奏即可。

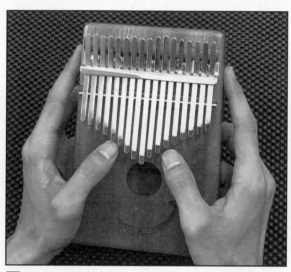

**圖 1**

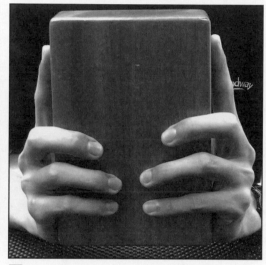

**圖 2**

　　對於沒有彈奏過卡林巴／拇指琴的初學者而言，正確的持琴姿勢與撥奏琴鍵的方式是很重要的。

## 彈奏姿勢

　　拇指指尖貼住琴鍵末端，順勢往琴鍵末端滑動，直到拇指離開琴鍵即可發出聲響。

　　切記，避免過度下壓琴鍵，否則容易造成琴鍵晃動，導致琴鍵走音。過度下壓彈奏琴鍵容易使琴鍵震動幅度過大，導致發出雜音聲響。

---

**註** 彈奏此樂器時，雙手拇指一定要留指甲嗎？筆者的答案：不一定，因為也有許多演奏者是不留指甲的，端看個人習慣。

**1**

基礎樂理・調音・持琴姿勢・彈奏方式・視譜・單音彈奏

 視譜

**音符** 樂譜上所記錄的符號，表示樂音之長短。

**拍子** 計算音符的單位。

　**4/4** 即每個小節有四拍，以四分音符為一拍。

　**3/4** 即每個小節有三拍，以四分音符為一拍。

| 拍值 | 五線譜 | | 簡譜 |
|---|---|---|---|
| 4拍 | o | 全音符 | 1 - - - |
| 2拍 | ♩ | 二分音符 | 1 - |
| 1拍 | ♩ | 四分音符 | 1 |
| 1/2拍 | ♪ | 八分音符 | 1 |
| 1/4拍 | ♬ | 十六分音符 | 1 |

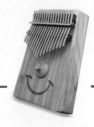

 **單音彈奏**

### 彈奏練習

R 右手　L 左手

‖ 1 2 3 4 | 5 6 7 i̇ | 2̇ 3̇ 4̇ 5̇ | 6̇ 7̇ ï̇ 2̈ | 3̈ – – – ‖
R L R L  R L R L  R L R L  R L R L  R

🎵 **瑪莉有隻小綿羊**

彈奏練習的時候，一邊唱出歌曲的旋律音，一邊彈奏樂器，如此一來可以培養音感，多唱幾次也可以把歌曲旋律音記住，也可以熟悉每一根琴鍵的音。

**1**

| C | | | | C | | | | G7 | | | | C | | | |
‖ 3 2 1 2 | 3 3 3 – | 2 2 2 – | 3 5 5 – |
瑪 麗 有 隻 小 綿 羊　　小 綿 羊　　小 綿 羊

| C | | | | C | | | | G7 | | | | C | | | |
| 3 2 1 2 | 3 3 3 – | 2 2 2 3 | 1 – – – ‖
瑪 麗 有 隻 小 綿 羊　　可 愛 小 綿 羊

**2**

| C | | | | C | | | | G7 | | | | C | | | |
‖ 3̇ 2̇ i̇ 2̇ | 3̇ 3̇ 3̇ – | 2̇ 2̇ 2̇ – | 3̇ 5̇ 5̇ – |
瑪 麗 有 隻 小 綿 羊　　小 綿 羊　　小 綿 羊

| C | | | | C | | | | G7 | | | | C | | | |
| 3̇ 2̇ i̇ 2̇ | 3̇ 3̇ 3̇ – | 2̇ 2̇ 2̇ 3̇ | i̇ – – – ‖
瑪 麗 有 隻 小 綿 羊　　可 愛 小 綿 羊

🎵 小星星

筆者與大家分享一個記憶琴鍵音高的方法：

① 小星星這一首歌曲，單音彈奏會彈奏到六個音(Do、Re、Mi、Fa、Sol、La)，練習同時記憶這六個音的琴鍵位置，靠近中間的六根琴鍵，也就是 C4、D4、E4、F4、G4、A4 這六個音。

② 彈奏高八度音的小星星，也就是 C5、D5、E5、F5、G5、A5 這六個音。

　　練習小星星這一首歌曲的單音彈奏，我們就能夠認識並且慢慢熟悉 17 根琴鍵中的 12 根琴鍵分別為什麼音了。

　　剩餘的五根琴鍵，其中兩根就是 Do、Re、Mi、Fa、Sol、La、Ti 中的 "Ti" 這個音，兩根分別為 B4 以及 B5。

　　如此一來就剩下最後三根琴鍵，C6、D6、E6，最後這三根琴鍵在琴鍵的兩側，只需要去彈奏就能夠快速地熟悉並記憶了。

**1**

| C | C | F | C | F | C | G | C |
|---|---|---|---|---|---|---|---|
| 1  1 | 5  5 | 6  6  5  - | 4  4  3  3 | 2  2  1  - |

一 閃 一 閃 亮 晶 晶　　滿 天 都 是 小 星 星

| G | F | C | G | C | F | C | G |
|---|---|---|---|---|---|---|---|
| 5  5  4  4 | 3  3  2  - | 5  5  4  4 | 3  3  2  - |

掛 在 天 上 放 光 明　　好 像 許 多 小 眼 睛

| C | C | C | C | F | C | G | C |
|---|---|---|---|---|---|---|---|
| 1  1  5  5 | 6  6  5  - | 4  4  3  3 | 2  2  1  - |

一 閃 一 閃 亮 晶 晶　　滿 天 都 是 小 星 星

**2**

| C | C | F | C | F | C | G | C |
|---|---|---|---|---|---|---|---|
| i̇  i̇  5̇  5̇ | 6̇  6̇  5̇  - | 4̇  4̇  3̇  3̇ | 2̇  2̇  i̇  - |

一 閃 一 閃 亮 晶 晶　　滿 天 都 是 小 星 星

| G | F | C | G | C | F | C | G |
|---|---|---|---|---|---|---|---|
| 5̇  5̇  4̇  4̇ | 3̇  3̇  2̇  - | 5̇  5̇  4̇  4̇ | 3̇  3̇  2̇  - |

掛 在 天 上 放 光 明　　好 像 許 多 小 眼 睛

| C | C | F | C | F | C | G | C |
|---|---|---|---|---|---|---|---|
| i̇  i̇  5̇  5̇ | 6̇  6̇  5̇  - | 4̇  4̇  3̇  3̇ | 2̇  2̇  i̇  - |

一 閃 一 閃 亮 晶 晶　　滿 天 都 是 小 星 星

# LESSON ②

## 八度雙音彈奏

　　卡林巴琴的音階排列是採用左右交替來排列，與鋼琴低音至高音由左至右排列不同，因此彈奏八度音時會同時使用到雙手來彈奏，彈奏時注意雙手彈奏的力度，將雙手彈奏的流暢度與彈奏聲音大小表現得一致，為演奏此樂器的重要基本功。

**視譜**：第一聲部為高音，第二聲部為低音，同時彈奏出八度音。

　　切記，卡林巴／拇指琴兩聲部的琴譜，並沒有將第一聲部與第二聲部分成左手與右手，此章節的琴譜只有單純表現出需要彈奏的兩個音。

**註** "0" 為休止符，出現 "0" 的部分不彈奏

### ♪ 小星星（八度雙音版）

| C | | C | | F | | C | | F | | C | | G | | C | |
|---|---|---|---|---|---|---|---|---|---|---|---|---|---|---|---|
| i̇ | i̇ | 5̇ | 5̇ | 6̇ | 6̇ | 5̇ | – | 4̇ | 4̇ | 3̇ | 3̇ | 2̇ | 2̇ | i̇ | – |
| 1 | 1 | 5 | 5 | 6 | 6 | 5 | – | 4 | 4 | 3 | 3 | 2 | 2 | 1 | – |

一　閃　一　閃　　亮　晶　晶　　　滿　天　都　是　　小　星　星

| C | | F | | C | | G | | C | | F | | C | | G | |
|---|---|---|---|---|---|---|---|---|---|---|---|---|---|---|---|
| 5̇ | 5̇ | 4̇ | 4̇ | 3̇ | 3̇ | 2̇ | – | 5̇ | 5̇ | 4̇ | 4̇ | 3̇ | 3̇ | 2̇ | – |
| 5 | 5 | 4 | 4 | 3 | 3 | 2 | – | 5 | 5 | 4 | 4 | 3 | 3 | 2 | – |

掛　在　天　上　　放　光　明　　　好　像　許　多　　小　眼　睛

| C | | C | | F | | C | | F | | C | | G | | C | |
|---|---|---|---|---|---|---|---|---|---|---|---|---|---|---|---|
| i̇ | i̇ | 5̇ | 5̇ | 6̇ | 6̇ | 5̇ | – | 4̇ | 4̇ | 3̇ | 3̇ | 2̇ | 2̇ | i̇ | – |
| 1 | 1 | 5 | 5 | 6 | 6 | 5 | – | 4 | 4 | 3 | 3 | 2 | 2 | 1 | – |

一　閃　一　閃　　亮　晶　晶　　　滿　天　都　是　　小　星　星

## 倫敦鐵橋垮下來 （八度雙音版）

| C | | | | C | | | | G7 | | | | C | | | |
|---|---|---|---|---|---|---|---|---|---|---|---|---|---|---|---|
| $\dot5$ | $\underline{0\,\dot6}$ | $\dot5$ | $\dot4$ | $\dot3$ | $\dot4$ | $\dot5$ | — | $\dot2$ | $\dot3$ | $\dot4$ | — | $\dot3$ | $\dot4$ | $\dot5$ | — |
| 5 | $\underline{0\,6}$ | 5 | 4 | 3 | 4 | 5 | — | 2 | 3 | 4 | — | 3 | 4 | 5 | — |

倫　敦鐵橋　垮下來　　垮下來　　垮下來

| C | | | | C | | | | G7 | | | | C | | | |
|---|---|---|---|---|---|---|---|---|---|---|---|---|---|---|---|
| $\dot5$ | $\underline{0\,\dot6}$ | $\dot5$ | $\dot4$ | $\dot3$ | $\dot4$ | $\dot5$ | — | $\dot2$ | — | $\dot5$ | — | $\dot3$ | $\dot2$ | $\dot1$ | — |
| 5 | $\underline{0\,6}$ | 5 | 4 | 3 | 4 | 5 | — | 2 | — | 5 | — | 3 | 2 | 1 | — |

倫　敦鐵橋　垮下來　　就　要　垮下來

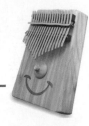

# LESSON ③

## 認識和弦、彈唱伴奏（一）4 Beat

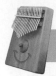

### 認識和弦

**和弦**即是三個或以上的音高組合，在此簡單介紹三和弦：

| 大三和弦 | 主音 + 大三度音 + 完全五度 |
|---|---|
| 例 | C和弦 ＝ C ＋ E ＋ G |

| 小三和弦 | 主音 + 小三度音 + 完全五度 |
|---|---|
| 例 | Cm和弦 ＝ C ＋ E♭ ＋ G |

　　**卡林巴／拇指琴**依照 C 大調自然音階下去做排列，可以發現相鄰的三根琴鍵，即可組成和弦，例如：卡林巴／拇指琴最中間的琴鍵為 C（主音），右邊的琴鍵為 E（三度音），在右邊的琴鍵為 G（五度音），此三根琴鍵恰巧組合成 C 和弦。

　　卡林巴、拇指琴 C 左邊的琴鍵為 D，把 D 當作主音，左邊的琴鍵為 F，再左邊的琴鍵為 A，此和弦恰巧組合而成 Dm 和弦。

　　和弦皆可以以此類推，我們可以發現，卡林巴／拇指琴恰巧可以組合成「順階和弦」，順階三和弦：C、Dm、Em、F、G、Am、Bdim。

　　此章節練習的重點為「主音」搭配「五度音」的彈奏，進而達到歌曲彈奏伴奏的練習。

　　第一聲部的音高為歌曲歌唱時的音高，歌唱的時候不彈奏，需要彈奏的為第二聲部，即為伴奏音。

彈唱伴奏練習難度在於協調性，如何能夠一心二用，一邊彈奏一邊歌唱呢？

筆者給予一些練習的方向與順序。

① 首先練習樂譜第一聲部歌唱部分，練習歌唱將歌曲旋律唱熟悉，一邊拍手或者是踩腳來數拍子，利用身體記憶拍子速度，此對於往後的音樂學習會很有幫助。

② 練習彈奏樂譜上的第二聲部伴奏音，尋找該小節的彈奏規則，「主音、五度音、主音、五度音」，剛好彈奏完一個小節四拍。

③ 筆者為大家選擇第一首歌唱練習曲—小蜜蜂，恰巧旋律皆為四分音符，能夠讓一邊唱、一邊彈的拍子相同。

④ 歌唱同時加上第二聲部的伴奏音。

## ♪ 根音、五度音彈奏練習

| C | | | | Dm | | | | Em | | | | F | | | |
|---|---|---|---|---|---|---|---|---|---|---|---|---|---|---|---|
| 1 | 5 | 1 | 5 | 2 | 6 | 2 | 6 | 3 | 7 | 3 | 7 | 4 | i | 4 | i |

| G | | | | Am | | | | Bdim | | | | C | | | |
|---|---|---|---|---|---|---|---|---|---|---|---|---|---|---|---|
| 5 | 2̇ | 5 | 2̇ | 6 | 3̇ | 6 | 3̇ | 7 | 4̇ | 7 | 4̇ | 5̇ | - | - | - |

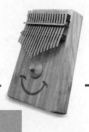

## 小蜜蜂（彈唱伴奏版）

| C | | | | G7 | | | | C | | | | G7 | | | |
|---|---|---|---|---|---|---|---|---|---|---|---|---|---|---|---|
| $\dot{5}$ | $\dot{3}$ | $\dot{3}$ | – | $\dot{4}$ | $\dot{2}$ | $\dot{2}$ | – | $\dot{1}$ | $\dot{2}$ | $\dot{3}$ | $\dot{4}$ | $\dot{5}$ | $\dot{5}$ | $\dot{5}$ | – |
| 1 | 5 | 1 | 5 | 5 | $\dot{2}$ | 5 | $\dot{2}$ | 1 | 5 | 1 | 5 | 5 | $\dot{2}$ | 5 | $\dot{2}$ |

嗡 嗡 嗡　嗡 嗡 嗡　大 家 一 起 勤 做 工

| C | | | | G7 | | | | C | | G7 | | C | | | |
|---|---|---|---|---|---|---|---|---|---|---|---|---|---|---|---|
| $\dot{5}$ | $\dot{3}$ | $\dot{3}$ | – | $\dot{4}$ | $\dot{2}$ | $\dot{2}$ | – | $\dot{1}$ | $\dot{3}$ | $\dot{5}$ | $\dot{5}$ | $\dot{3}$ | – | – | – |
| 1 | 5 | 1 | 5 | 5 | $\dot{2}$ | 5 | $\dot{2}$ | 1 | 5 | 5 | $\dot{2}$ | 1 | 5 | 1 | 5 |

來 匆 匆　去 匆 匆　做 工 趣 味 濃

| G7 | | | | G7 | | | | C | | | | C | | | |
|---|---|---|---|---|---|---|---|---|---|---|---|---|---|---|---|
| $\dot{2}$ | $\dot{2}$ | $\dot{2}$ | $\dot{2}$ | $\dot{2}$ | $\dot{3}$ | $\dot{4}$ | – | $\dot{3}$ | $\dot{3}$ | $\dot{3}$ | $\dot{3}$ | $\dot{3}$ | $\dot{4}$ | $\dot{5}$ | – |
| 5 | $\dot{2}$ | 5 | $\dot{2}$ | 5 | $\dot{2}$ | 5 | $\dot{2}$ | 1 | 5 | 1 | 5 | 1 | 5 | 1 | 5 |

天 暖 花 好 不 做 工　將 來 哪 裡 好 過 冬

| C | | | | G7 | | | | C | | | | G7 | C | | |
|---|---|---|---|---|---|---|---|---|---|---|---|---|---|---|---|
| $\dot{5}$ | $\dot{3}$ | $\dot{3}$ | – | $\dot{4}$ | $\dot{2}$ | $\dot{2}$ | – | $\dot{1}$ | $\dot{3}$ | $\dot{5}$ | $\dot{5}$ | $\dot{1}$ | – | – | – |
| 1 | 5 | 1 | 5 | 5 | $\dot{2}$ | 5 | $\dot{2}$ | 1 | 5 | 5 | $\dot{2}$ | 1 | – | – | – |

嗡 嗡 嗡　嗡 嗡 嗡　別 學 懶 惰 蟲

## 兩隻老虎（彈唱伴奏版）

| C | | | | C | | | | C | | | | C | | | |
|---|---|---|---|---|---|---|---|---|---|---|---|---|---|---|---|
| $\dot{1}$ | $\dot{2}$ | $\dot{3}$ | $\dot{1}$ | $\dot{1}$ | $\dot{2}$ | $\dot{3}$ | $\dot{1}$ | $\dot{3}$ | $\dot{4}$ | $\dot{5}$ | – | $\dot{3}$ | $\dot{4}$ | $\dot{5}$ | – |
| 1 | 5 | 1 | 5 | 1 | 5 | 1 | 5 | 1 | 5 | 1 | 5 | 1 | 5 | 1 | 5 |

兩 隻 老 虎　兩 隻 老 虎　跑 得 快　跑 得 快

| C | | | | C | | | | C | | | | C | | | |
|---|---|---|---|---|---|---|---|---|---|---|---|---|---|---|---|
| $\underline{5}$ $\underline{6}$ | $\underline{5}$ $\underline{4}$ | $\dot{3}$ | $\dot{1}$ | $\underline{5}$ $\underline{6}$ | $\underline{5}$ $\underline{4}$ | $\dot{3}$ | $\dot{1}$ | $\dot{1}$ | $\dot{5}$ | $\dot{1}$ | – | $\dot{1}$ | $\dot{5}$ | $\dot{1}$ | – |
| 1 | 5 | 1 | 5 | 1 | 5 | 1 | 5 | 1 | 5 | 1 | 5 | 1 | 5 | 1 | – |

一 隻 沒 有 眼 睛　一 隻 沒 有 尾 巴　真 奇 怪　真 奇 怪

19

# LESSON ④

**彈奏唱奏（二）4 Beat**

　　第四章節延續第三章節的彈唱伴奏練習，此章節的練習歌曲，除了和弦的數量增加之外，和弦變化從每個小節一個進階成每個小節兩到三個和弦，歌曲的旋律也多了音符的變化。

　　此章節的歌曲旋律變化有許多八分音符融入，不可讓旋律影響到我們彈奏第二聲部伴奏時的拍點。

　　此章節練習的重點，不論旋律如何變化，保持穩定的四分音符伴奏，就能夠輕鬆將此章節所有的練習歌曲彈唱伴奏出來。

 **三輪車**（彈唱伴奏版）

| C | | | | C | | | | C | | | | C | | | |
|---|---|---|---|---|---|---|---|---|---|---|---|---|---|---|---|
| 1 | 1 | 2 | 3 | 5 | 5 | 3 | — | 5 | 5 | 6 | 7 | i | i | 5 | — |
| 1 | 5 | 1 | 5 | 1 | 5 | 1 | 5 | 1 | 5 | 1 | 5 | 1 | 5 | 1 | 5 |

三　輪　車　　　跑　的　快　　　上　面　坐　個　老　太　太

| F | | | | C | | | | Am | | G7 | | C | G7 | C | |
|---|---|---|---|---|---|---|---|---|---|---|---|---|---|---|---|
| i | i | i | 6 5 | 3 | 6 | 5 | 3 2 | 1 | 2 3 | 5 | 6 5 | 3 | 2 | 1 | |
| 4 | i | 4 | i | 1 | 5 | 1 | 5 | 6 | 3 | 5 | 2 | 1 | 5 | 1 | — |

要　五　毛　　　給　一　塊　　　你　說　奇　怪　不　奇　怪

### 🎵 捕魚歌（彈唱伴奏版）

| C | | | | C | | | | F | | | G7 | | C | | |
|---|---|---|---|---|---|---|---|---|---|---|---|---|---|---|---|
| 1 | 3 | 2 3 | 2 1 | 5 | 5 | 5 | − | 6 | 5 | 3 5 | 3 2 | 1 | 1 | 1 | − |
| 1 | 5 | 1 | 5 | 1 | 5 | 1 | 5 | 4 | i | 5 | 2̇ | 1 | 5 | 1 | 5 |

白　浪　滔　滔　我　不　怕　　掌　起　舵　兒　往　前　划

| C | | F | | F | | G7 | | C | | G7 | | C | | |
|---|---|---|---|---|---|---|---|---|---|---|---|---|---|---|
| 1 | i | 6 i | 6 5 | 6 | 5 | 3 | 0 2 | 1 | 5 | 3 2 | 3 2 | 1 | 1 | − |
| 1 | 5 | 4 | i | 4 | i | 5 | 2̇ | 1 | 5 | 1 | 2̇ | 1 | 5 | 1 |

撒　網　下　水　到　漁　家　啊　捕　條　大　魚　笑　哈　哈

### 🎵 王老先生有塊地（彈唱伴奏版）

| C | | | | F | | C | | C | | G7 | | C | | |
|---|---|---|---|---|---|---|---|---|---|---|---|---|---|---|
| i | i | 5 | 5 | 6 | 6 | 5 | − | 3̇ | 3̇ | 2̇ | 2̇ | i | − | − |
| 1 | 5 | 1 | 5 | 4 | i | 1 | 5 | 1 | 5 | 5 | 2̇ | 1 | − | − |

王　老　先　生　有　塊　地　　咿　呀　咿　呀　喲

| C | | | | F | | C | | C | | G7 | | C | | |
|---|---|---|---|---|---|---|---|---|---|---|---|---|---|---|
| i | i | 5 | 5 | 6 | 6 | 5 | − | 3̇ | 3̇ | 2̇ | 2̇ | i | − | − |
| 1 | 5 | 1 | 5 | 4 | i | 1 | 5 | 1 | 5 | 5 | 2̇ | 1 | − | − |

他　在　田　邊　養　小　雞　　咿　呀　咿　呀　喲

| C | | | | C | | | | C | | | | C | | |
|---|---|---|---|---|---|---|---|---|---|---|---|---|---|---|
| i | i | i | − | i | i | i | − | i | i | i | i | i | i | i |
| 1 | 5 | 1 | 5 | 1 | 5 | 1 | 5 | 1 | 5 | 1 | 5 | 1 | 5 | 1 |

呱　呱　呱　　呱　呱　呱　　呱　呱　呱　呱　呱　呱　呱　呱

| C | | | | F | | C | | C | | G7 | | C | | |
|---|---|---|---|---|---|---|---|---|---|---|---|---|---|---|
| i | i | 5 | 5 | 6 | 6 | 5 | − | 3̇ | 3̇ | 2̇ | 2̇ | i | − | − |
| 1 | 5 | 1 | 5 | 4 | i | 1 | 5 | 1 | 5 | 5 | 2̇ | 1 | − | − |

王　老　先　生　有　塊　地　　咿　呀　咿　呀　喲

拇指琴聲
The Essentials of Kalimba

♪ 只要我長大（彈唱伴奏版）

| C | | | | F | | C | | C | | | | F | | G7 | |
|---|---|---|---|---|---|---|---|---|---|---|---|---|---|---|---|
| i̇ | i̇ | 5 | 5 | 6 | 6 | 5 | — | 3 | 5 | i̇ | 6 | 5 | — | — | — |
| 1 | 5 | 1 | 5 | 4 | i̇ | 1 | 5 | 1 | 5 | 4 | i̇ | 5 | 2̇ | 5 | 2̇ |

哥　哥　爸　爸　真　偉　大　　名　譽　照　我　家

| F | | C | | C | | | | C | | | | C | | | |
|---|---|---|---|---|---|---|---|---|---|---|---|---|---|---|---|
| 6 | — | 5 | — | 3 | 6 | 5 | — | 3 | — | 5 | — | 3 | 2 | 1 | — |
| 4 | i̇ | 1 | 5 | 1 | 5 | 1 | 5 | 1 | 5 | 1 | 5 | 1 | 5 | 1 | 5 |

為　　國　　去　打　仗　　當　　兵　　笑　哈　哈

| C | | | | F | | C | | Dm | | | | F | | C | |
|---|---|---|---|---|---|---|---|---|---|---|---|---|---|---|---|
| 3 | 3 | 5 | 5 | 6 | 6 | 5 | 5 | 2̇· | i̇ | 6 | 5 | 6 | i̇ | 5 | — |
| 1 | 5 | 1 | 5 | 4 | i̇ | 1 | 5 | 2 | 6 | 2 | 6 | 4 | i̇ | 1 | 5 |

走　吧　走　吧　哥　哥　爸　爸　家　事　不　用　你　牽　掛

| F | | | | G7 | | | | F | | | | G7 | | C | |
|---|---|---|---|---|---|---|---|---|---|---|---|---|---|---|---|
| 6 | 6 5 | 6 | i̇ | 5 | — | — | — | 6 | 6 5 | 6 | 2̇ | i̇ | — | — | — |
| 4 | 1 | 4 | 1 | 5 | 2̇ | 5 | 2̇ | 4 | i̇ | 5 | 2̇ | 1 | — | — | — |

只　要　我　長　大　　　只　要　我　長　大

**Lesson 4**

♫ **快樂頌**（彈唱伴奏版）

| C | | | | G7 | | | | C | | | | C | G7 | | |
|---|---|---|---|---|---|---|---|---|---|---|---|---|---|---|---|
| 3̇ | 3̇ | 4̇ | 5̇ | 5̇ | 4̇ | 3̇ | 2̇ | i | i | 2̇ | 3̇ | 3̇· | 2̇ 2̇ | – | |
| 1 | 5 | 1 | 5 | 5 | 2̇ | 5 | 2̇ | 1 | 5 | 1 | 5 | 1 | 5 5 | 2̇ | |

青　天　高　高　白　雲　飄　飄　太　陽　當　空　在　　微　笑

| C | | | | G7 | | | | F | | G7 | | G7 | C | | |
|---|---|---|---|---|---|---|---|---|---|---|---|---|---|---|---|
| 3̇ | 3̇ | 4̇ | 5̇ | 5̇ | 4̇ | 3̇ | 2̇ | i | i | 2̇ | 3̇ | 2̇· | i i | – | |
| 1 | 5 | 1 | 5 | 5 | 2̇ | 5 | 2̇ | 4 | i | 5 | 2̇ | 5 | 2̇ 1 | 5 | |

枝　頭　小　鳥　吱　吱　在　叫　魚　兒　水　面　任　　跳　躍

| Dm | | C | | G7 | | C | | Dm | | | | F | G7 | | |
|---|---|---|---|---|---|---|---|---|---|---|---|---|---|---|---|
| 2̇ | 2̇ | 3̇ | i | 2̇ | 3̇ 4̇ | 3̇ | i | 2̇ | 3̇ 4̇ | 3̇ | 2̇ | i | 2̇ | 5 | – |
| 2 | 6 | 1 | 5 | 5 | 2̇ | 1 | 5 | 2 | 6 | 2 | 6 | 4 | i | 5 | 2̇ |

花　兒　盛　開　草　兒　彎　腰　好　像　歡　迎　客　人　到

| C | | | | G7 | | | | C | | | | G7 | C | | |
|---|---|---|---|---|---|---|---|---|---|---|---|---|---|---|---|
| 3̇ | 3̇ | 4̇ | 5̇ | 5̇ | 4̇ | 3̇ | 2̇ | i | i | 2̇ | 3̇ | 2̇· | i i | – | |
| 1 | 5 | 1 | 5 | 5 | 2̇ | 5 | 2̇ | 1 | 5 | 1 | 5 | 5 | 2̇ 1 | | |

我　們　心　中　充　滿　歡　喜　人　人　快　樂　又　　逍　遙

4

彈奏唱奏（II）4 Beat

**彈奏唱奏（三）8 Beat**

　　第三、第四章節的伴奏採用四分音符的伴奏法，此章節進階彈奏八分音符伴奏，一個小節彈奏的伴奏音符從四個增加為八個，難度有所提升，但是只要找到彈奏的規則，很容易就能夠適應。

　　第三章節以及第四章節，只有彈奏主音以及五度音來伴奏，第五章節來加入和弦中的三度音，彈奏分散和弦伴奏。

　　首先應該先練習每一個和弦的分散和弦彈奏，找到每個和弦的主音後，彈奏五度音與三度音再彈奏五度音，此三根琴鍵相鄰在一起，練習彈奏手感。

| 阿爾貝提伴奏法 | |
|:---:|:---:|
| **主音、五度音、三度音、五度音** | |
| **和弦** | **伴奏音** |
| C | 1 5 3 5 |
| Dm | 2 6 4 6 |
| Em | 3 7 5 7 |
| F | 4 1 6 1 |
| G | 5 2 7 2 |
| A | 6 3 1 3 |
| Bdim | 7 4 2 4 |

🎵 **分散和弦練習**

**1**

```
      C                    Dm                   Em                   F
‖  1   5   3   5   | 2   6   4   6   | 3   7   5   7   | 4   i   6   i   |
```

```
      G                    Am                   Bdim                 C
|  5   2̇   7   2̇   | 6   3̇   i   3̇   | 7   4̇   2̇   4̇   | i   —   —   —  ‖
```

**2**

```
      C                    Em                   G                    Bdim
‖  1   5   3   5   | 3   7   5   7   | 5   2̇   7   2̇   | 7   4̇   2̇   4̇   |
```

```
      Dm                   F                    Am                   C
|  2   6   4   6   | 4   i   6   i   | 6   3̇   i   3̇   | i   —   —   —  ‖
```

🎵 **蝴蝶**（彈唱伴奏版）

```
   C                      G        C
 | 1  1 2 3  3 | 2 1 2 3 1  - | 3  3 4 5  5 | 4 3 4 5 3  - |
 | 1 5 3 5 1 5 3 5 | 5 2 7 2 1 5 3 5 | 1 5 3 5 1 5 3 5 | 5 2 7 2 1 5 3 5 |
   蝴 蝶 蝴 蝶    生 得 真 美 麗      頭 戴 著 金 絲    身 穿 花 花 衣
```

```
   F        C        F        C        F        C        G        C
 | i  7 6 5  3 | i  7 6 5  - | 6  7 i 5  3 | 5  4 2 1  - |
 | 4 i 6 i 1 5 3 5 | 4 i 6 i 1 5 3 5 | 4 i 6 i 1 5 3 5 | 5 2 7 2 1  - |
   你 愛 花 兒      花 兒 也 愛 你      你 會 跳 舞    它 有 甜 蜜
```

🎵 **小星星**（彈唱伴奏版）

```
   C        C        F        C        F        C        G        C
 | 1  1 5  5 | 6  6 5  - | 4  4 3  3 | 2  2 1  - |
 | 1 5 3 5 1 5 3 5 | 4 i 6 i 1 5 3 5 | 4 i 6 i 1 5 3 5 | 5 2 7 2 1 5 3 5 |
   一 閃 一 閃    亮 晶 晶      滿 天 都 是    小 星 星
```

```
   C        F        C        G        C        F        C        G
 | 5  5 4  4 | 3  3 2  - | 5  5 4  4 | 3  3 2  - |
 | 1 5 3 5 4 i 6 i | 1 5 3 5 5 2 7 2 | 1 5 3 5 4 i 6 i | 1 5 3 5 5 2 7 2 |
   掛 在 天 上    放 光 明      好 像 許 多    小 眼 睛
```

```
   C        C        F        C        F        C        G        C
 | 1  1 5  5 | 6  6 5  - | 4  4 3  3 | 2  2 1  - |
 | 1 5 3 5 1 5 3 5 | 4 i 6 i 1 5 3 5 | 4 i 6 i 1 5 3 5 | 5 2 7 2 1  - |
   一 閃 一 閃    亮 晶 晶      滿 天 都 是    小 星 星
```

26

🎵 家（彈唱伴奏版）

```
  C              F     C        Dm      G        C
  i 7̆6 5  5  |  6  i  5  -  |  6  5̆3 2  5  |  3  -  -  -  |
  1 5 3 5 1 5 3 5 | 4 i 6 i 1 5 3 5 | 2 6 4 6 5 2̇ 7 2̇ | 1 5 3 5 1 5 3 5 |
  我 家 門 前   有 小  河        後 面 有  山  坡
```

```
  C              F     C        Dm      G        C
  i 7̆6 5  5  |  6  i  5  -  |  6  5̆3 2  5  |  1  -  -  -  |
  1 5 3 5 1 5 3 5 | 4 i 6 i 1 5 3 5 | 2 6 4 6 5 2̇ 7 2̇ | 1 5 3 5 1 5 3 5 |
  山 坡 上 面   野 花  多        野 花 紅  似  火
```

```
  Dm      Em       F        Dm      F        G
  2  3̆2 5  -  |  6  5̆6 i  -  |  2̇  i̇7 6  2̇  |  5  -  -  -  |
  2 6 4 6 3 7 5 7 | 4 i 6 i 4 i 6 i | 2 6 4 6 4 i 6 i | 5 2̇ 7 2̇ 5 2̇ 7 2̇ |
  小 河 裡     有 白  鵝        鵝 兒 戲  綠  波
```

```
  Dm      Em       Am    C        Dm      G        C
  6  i  5  6  |  3  5̆6 5  3  |  2  3̆5 3  2  |  1  -  -  -  |
  2 6 4 6 3 7 5 7 | 6 3̇ i̇3̇ 1 5 3 5 | 2 6 4 6 5 2̇ 7 2̇ | 1  -  -  -  |
  戲 弄 綠 波  鵝 兒 快  樂    昂 首 唱  清  歌
```

# LESSON ⑥

## 華爾滋 Waltz 彈奏伴奏

此章節練習 3/4 歌曲以及彈唱伴奏

3/4 歌曲與 4/4 拍歌曲不同在於，一個小節為三拍子，因此在伴奏的方式與 4/4 拍歌曲略有不同，3/4 歌曲伴奏恰巧可以將三和弦中的三個組成音彈出，雖然為新的練習章節，卻不會有太大的難度。

練習重點在於，適應一個小節三拍，以及 3/4 的歌曲，此章節第一首練習歌曲為人人皆會哼唱的生日快樂歌，相信大家能夠很快上手。

### 生日快樂歌（彈唱伴奏版）

| | | | | C | | | G7 | | | | G7 | | |
|---|---|---|---|---|---|---|---|---|---|---|---|---|---|
| 0 | 0 | 5 5 | | 6 | 5 | i | 7 | — | 5 5 | 6 | 5 | 2̇ | |
| | | | | 1 | 3 | 5 | 5 | 7 | 2̇ | 5 | 7 | 2̇ | |

祝你　生　日　快　樂　　祝你　生　日　快

| C | | | | C | | | F | | | | G7 | | |
|---|---|---|---|---|---|---|---|---|---|---|---|---|---|
| i | — | 5 5 | | 5 | 3 | i | 7 | 6 | 4 4 | 3̇ | i | 2̇ | |
| 1 | 3 | 5 | | 1 | 3 | 5 | 4 | 6 | i | 5 | 7 | 2̇ | |

樂　　祝你　生　日　快　樂　　祝你　生　日　快

| C | | |
|---|---|---|
| i | — | — |
| 1 | — | — |

樂

### ♪ 布穀（彈唱伴奏版）

| C | | | C | | | G7 | | | C | | |
|---|---|---|---|---|---|---|---|---|---|---|---|
| 5 | 3 | – | 5 | 3 | – | 2 | 1 | 2 | 1 | – | – |
| 1 | 3 | 5 | 1 | 3 | 5 | 5 | 7 | $\dot{2}$ | 1 | 3 | 5 |
| 布 | | 穀 | 布 | | 穀 | 快 | 快 | 布 | 穀 | | |

| Dm | | | G7 | | | C | | | C | | |
|---|---|---|---|---|---|---|---|---|---|---|---|
| 2 | 2 | 3 | 4 | – | 2 | 3 | 3 | 4 | 5 | – | 3 |
| 2 | 4 | 6 | 5 | 7 | $\dot{2}$ | 1 | 3 | 5 | 1 | 3 | 5 |
| 春 | 天 | 不 | 布 | | 穀 | 秋 | 收 | 那 | 有 | | 穀 |

| C | | | C | | | G7 | | | C | | |
|---|---|---|---|---|---|---|---|---|---|---|---|
| 5 | 3 | – | 5 | 3 | – | 4 | 3 | 2 | 1 | – | – |
| 1 | 3 | 5 | 1 | 3 | 5 | 5 | 7 | $\dot{2}$ | 1 | – | – |
| 布 | | 穀 | 布 | | 穀 | 朝 | 催 | 夜 | 促 | | |

### ♪ 媽媽的眼睛（彈唱伴奏版）

| C | | | | C | | | | Am | | | | G7 | | |
|---|---|---|---|---|---|---|---|---|---|---|---|---|---|---|
| 3 | 2 | 1 | 3 | 5 | 6 | 5 | 3 | 1 | 5 | 3· | 6 | 5 | – | – |
| 1 | | 3 | 5 | 1 | | 3 | 5 | 6 | | 1 | 3 | 5 | 7 | $\dot{2}$ |
| 美 | | 麗 | 的 | 美 | | 麗 | 的 | 天 | | 空 | | 裡 | | |

| F | | | C | | | | Dm | | | | G7 | | |
|---|---|---|---|---|---|---|---|---|---|---|---|---|---|
| 6 | $\dot{1}$ | 6 | 5 | 6 | 5 | 3 | 2 | 3 | 2· | 1 | 2 | – | – |
| 4 | 6 | $\dot{1}$ | 1 | | 3 | 5 | 2 | | 4 | 6 | 5 | 7 | $\dot{2}$ |
| 出 | 來 | 了 | 光 | | 亮 | 的 | 小 | | 星 | | 星 | | |

| C | | | F | | | | G7 | | | | C | | |
|---|---|---|---|---|---|---|---|---|---|---|---|---|---|
| 5 | 5 | 3 | $\dot{1}$ | $\dot{1}$ | 6 | | 5 | 6 | 3· | 2 | 1 | – | – |
| 1 | 3 | 5 | 4 | 6 | $\dot{1}$ | | 5 | 7 | $\dot{2}$ | | 1 | – | – |
| 好 | 像 | 是 | 我 | 媽 | 媽 | | 慈 | 愛 | 的 | | 眼 | 睛 | |

🎵 **平安夜**（彈唱伴奏版）

| C | | | C | | | C | | | C | | |
|---|---|---|---|---|---|---|---|---|---|---|---|
| 5· | 6 | 5 | 3 | — | — | 5· | 6 | 5 | 3 | — | — |
| 1 | 3 | 5 | 1 | 3 | 5 | 1 | 3 | 5 | 1 | 3 | 5 |

平　　安　夜　　　　　聖　　善　夜

| G7 | | | G7 | | | C | | | C | | |
|---|---|---|---|---|---|---|---|---|---|---|---|
| 2̇ | — | 2̇ | 7 | — | — | 1̇ | — | 1̇ | 5 | — | — |
| 5 | 7 | 2̇ | 5 | 7 | 2̇ | 1 | 3 | 5 | 1 | 3 | 5 |

萬　　暗　中　　　　　光　　華　射

| F | | | F | | | C | | | C | | |
|---|---|---|---|---|---|---|---|---|---|---|---|
| 6 | — | 6 | 1̇· | | 7 6 | 5· | | 6 5 | 3 | — | — |
| 4 | 6 | 1̇ | 4 | 6 | 1̇ | 1 | 3 | 5 | 1 | 3 | 5 |

照　　著　聖　母也　照　著聖　嬰

| F | | | F | | | C | | | C | | |
|---|---|---|---|---|---|---|---|---|---|---|---|
| 6 | — | 6 | 1̇· | | 7 6 | 5· | | 6 5 | 3 | — | — |
| 4 | 6 | 1̇ | 4 | 6 | 1̇ | 1 | 3 | 5 | 1 | 3 | 5 |

多　　少　慈　祥也　多　少天　真

| G7 | | | G7 | | | C | | | C | | |
|---|---|---|---|---|---|---|---|---|---|---|---|
| 2̇ | — | 2̇ | 4̇· | | 2̇ 7 | 1̇ | — | — | 3̇ | — | — |
| 5 | 7 | 2̇ | 5 | 7 | 2̇ | 1 | 3 | 5 | 1 | 3 | 5 |

靜　　享　天　賜安　眠

| C | | | G7 | | | C | | | C | | |
|---|---|---|---|---|---|---|---|---|---|---|---|
| 1̇ | 5 | 3 | 5· | | 4 2 | 1 | — | — | 1 | — | — |
| 1 | 3 | 5 | 5 | 7 | 2̇ | 1 | 3 | 5 | 1 | 3 | 5 |

靜　　享　天　賜安　眠

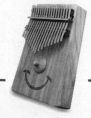

🎵 **當我們同在一起**（彈唱伴奏版）

華爾滋 Waltz 彈奏伴奏

|  |  |  | C |  |  |  | C |  |  | G7 |  |  |
|---|---|---|---|---|---|---|---|---|---|---|---|---|
| 0 | 0 | 1̲ 3 | 5· |  | 6̲ 5̲ 4 | 3 | 1 | 1 | 2̲ | 5 | 5 |
| 0 | 0 | 0 | 1 | 3 | 5 | 1 | 3 | 5 | 5 | 7 | 2̇ |
|  |  | 當 我 | 們 | 同 在 | 一 | 起 在 | 一 | 起 在 |  |  |

C 　　　 C 　　　 C 　　　 G7
3 1 1̲ 3 5· 6̲ 5̲ 4 3 1 1 2̲ 5 5
1 3 5 1 3 5 1 3 5 5 7 2̇
一 起 當 我 們 同 在 一 起 齊 快 樂 無

C 　　　 G7 　　　 C 　　　 G7
1 — 1 2̲ 2̲ 5 5 3 1 1 2̲ 2̲ 5 5
1 3 5 5 7 2̇ 1 3 5 5 7 2̇
比 你 對 著 我 笑 嘻 嘻 我 對 著 你 笑

C 　　　 C 　　　 C 　　　 G7
3 1 1̲ 3 5· 6̲ 5̲ 4 3 1 1 2̲ 5 5
1 3 5 1 3 5 1 3 5 5 7 2̇
哈 哈 當 我 們 同 在 一 起 齊 快 樂 無

C
1 — —
1 — —
比

# 卡林巴演奏技巧

## 琶音

　　琶音（Arpeggio）是指一串和弦組成音從低到高或從高到低依次連續圓滑奏出，可視為分解和弦的一種。是眾多樂器演奏的一種基本技巧，經常出現在短小的連接句或經過句等旋律聲部,或作為和聲用的伴奏聲部中。

### 演奏技巧

　　彈奏時，由琴鍵低音往高音處彈奏，逐步彈奏出每一個音，彈奏過程中讓聲音不間斷。

| 例 | 彈奏 C 和弦琶音 (Do、Mi、Sol)，由 Do 往 Sol 彈奏。 |

### ♪ 琶音技巧練習

```
   C              Dm             Em             F
   5              6              7              i
   3              4              5              6
‖  1  1  3  5  |  2  2  4  6  |  3  3  5  7  |  4  4  6  i  |

   G              Am             Bdim           C
   2·             3·             4·             5
   7              i              2·             3
|  5  5  7  2· |  6  6  i  3· |  7  7  2· 4· |  1  -  -  - ‖

   Cmaj7          Dm7            Em7            Fmaj7
   7              i              2·             3·
   5              6              7              i
   3              4              5              6
‖  1  3  5  7  |  2  4  6  i  |  3  5  7  2· |  4  6  i  3· |

   G7             Am7            Bm7-5          Cmaj7
   4·             5·             6·
   2·             3·             4·             7
   7              i              2·             5
|  5  7  2· 4· |  6  i  3· 5· |  7  2· 4· 6· |  1  -  -  - ‖
```

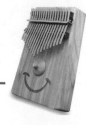

# LESSON ⑦

## 演奏曲應用（一）第一拍加入和弦根音

　　彈奏旋律的同時加入和弦伴奏音，由淺入深、由簡入繁，此章節練習重點在於演奏旋律的同時，在更換和弦的拍點加入該和弦的主音彈奏，讓歌曲演奏聽起來有和聲伴奏。

　　正常情況下，拇指琴的彈奏方式，右半邊的琴鍵則使用右手拇指彈奏，左半邊的琴鍵則用左手拇指彈奏，卡林巴／拇指琴演奏曲彈奏時，會遇到一個問題就是，和聲伴奏音以及歌曲旋律音同時出現在同一半邊（左邊或者右邊）時，應該如何演奏。

　　例如：此章節練習曲小蜜蜂第二小節第一拍，旋律音為高音的 4（此琴鍵在右半邊）以及和聲伴奏音為 5（琴鍵在右半邊），筆者在此跟大家分享兩種演奏方式讓大家參考。

**① 左手跨到琴鍵右半邊彈奏和聲伴奏音 5，右手彈奏旋律音高音 4。**

　　此技巧的優點在於，可以不用彈奏琶音，相對的缺點是，容易失誤彈奏到相鄰的琴鍵。另外在彈奏較快速度的歌曲可能會來不及，甚至必須犧牲掉部分的伴奏音，才能夠空出時間讓手來移動位置。

**② 直接使用琶音技巧來做彈奏，直接從和聲伴奏音 5 沿著相鄰的琴鍵（7、高音 2）彈奏至旋律音高音 4。**

　　此技巧優點在於，彈奏較快速度的歌曲不會有限制，能夠在編曲時將伴奏音做得更豐富，缺點是要將琶音的技巧練習熟練。

　　**結論：**兩種方式皆有演奏者使用，也都有可能使用到，因此在琴譜編輯，不強制將琶音的中間幾個音編寫出來，演奏者可自行選擇較順手的演奏方式。

🎵 **小蜜蜂**（演奏版）

|   | C |   |   |   | G7 |   |   |   | C |   |   |   | C |   |   |   |
|---|---|---|---|---|----|----|----|----|---|---|---|---|---|---|---|---|
| | 5̇ | 3̇ | 3̇ | – | 4̇ | 2̇ | 2̇ | – | 1̇ | 2̇ | 3̇ | 4̇ | 5̇ | 5̇ | 5̇ | – |
| | 1 | – | – | – | 5 | – | – | – | 1 | – | – | – | 1 | – | – | – |

|   | C |   |   |   | G7 |   |   |   | C |   |   |   | C |   |   |   |
|---|---|---|---|---|----|----|----|----|---|---|---|---|---|---|---|---|
| | 5̇ | 3̇ | 3̇ | – | 4̇ | 2̇ | 2̇ | – | 1̇ | 3̇ | 5̇ | 5̇ | 3̇ | – | – | – |
| | 1 | – | – | – | 5 | – | – | – | 1 | – | – | – | 1 | – | – | – |

|   | G |   |   |   | G7 |   |   |   | C |   |   |   | C |   |   |   |
|---|---|---|---|---|----|----|----|----|---|---|---|---|---|---|---|---|
| | 2̇ | 2̇ | 2̇ | 2̇ | 2̇ | 3̇ | 4̇ | – | 3̇ | 3̇ | 3̇ | 3̇ | 3̇ | 4̇ | 5̇ | – |
| | 5 | – | – | – | 5 | – | – | – | 1 | – | – | – | 1 | – | – | – |

|   | C |   |   |   | G7 |   |   |   | C |   |   |   | C |   |   |   |
|---|---|---|---|---|----|----|----|----|---|---|---|---|---|---|---|---|
| | 5̇ | 3̇ | 3̇ | – | 4̇ | 2̇ | 2̇ | – | 1̇ | 3̇ | 5̇ | 5̇ | 1̇ | – | – | – |
| | 1 | – | – | – | 5 | – | – | – | 1 | – | – | – | 1 | – | – | – |

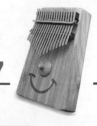

🎵 **兩隻老虎**（演奏版）

```
    C              C              C              C
 ‖: 1̇ 2̇ 3̇ 1̇ | 1̇ 2̇ 3̇ 1̇ | 3̇ 4̇ 5̇ - | 3̇ 4̇ 5̇ - :‖
    1 - - - | 1 - - - | 1 - - - | 1 - - - 
```

```
    C              C              C              C
 ‖: 5̇6̇ 5̇4̇ 3̇ 1̇ | 5̇6̇ 5̇4̇ 3̇ 1̇ | 1̇ 5 1̇ - | 1̇ 5 1̇ - :‖
    1 - - - | 1 - - - | 1 - - - | 1 - - - 
```

🎵 **倫敦鐵橋垮下來**（演奏版）

```
    C                   C                   G7                 C
 ‖: 5̇·  6̇5̇ 4̇ | 3̇ 4̇ 5̇ - | 2̇ 3̇ 4̇ - | 3̇ 4̇ 5̇ - :‖
    1 - - - | 1 - - - | 5 - - - | 1 - - - 
```

```
    C                   C                   G7                 C
 ‖: 5̇·  6̇5̇ 4̇ | 3̇ 4̇ 5̇ - | 2̇ - 5 - | 3̇ 2̇ 1̇ - :‖
    1 - - - | 1 - - - | 5 - - - | 1 - - - 
```

<div style="text-align: right">

**7**

演奏曲應用（二） 第一拍加入和弦根音

</div>

# LESSON ⑧

## 演奏曲應用（二）第一、三拍加入和弦根音

　　章節練習重點在於，將每個小節第一拍以及第三拍加入和弦的主音，讓歌曲的和聲聽起來更加豐富。

　　注意和弦的變化與更換和弦的拍點，有些小節中會有 2 ～ 3 個和弦。

　　若和聲伴奏音彈奏到 C 和弦時，旋律音在琴鍵的左側，則使用右手彈奏 C；反之，旋律音在琴鍵的右側，則使用左手彈奏 C。結論是分配左右手彈奏。

> **註**　若和聲伴奏音與旋律音分別是兩根相鄰的琴鍵，切記不可同時彈奏兩根琴鍵，如果連續彈奏五次，五次彈奏出來的聲音一定會不一樣，因此，這個方法為不穩定、不恰當的演奏方式，較好的演奏方式是使用琶音技巧，由低音彈到高音，只有兩根琴鍵，失誤的機率是很低的。

### ♪ 三輪車（演奏版）

（樂譜）

## 火車快飛（演奏版）

| C | | | | C | | | | G7 | | | | C | | | |
|---|---|---|---|---|---|---|---|---|---|---|---|---|---|---|---|
| 5̇ | 5̇ | 3̇ | 1̇ | 5̇ | 5̇ | 3̇ | 1̇ | 2̇ | 3̇ | 4̇ | 4̇ | 3̇ | 4̇ | 5̇ | 5̇ |
| 1 | − | 1 | − | 1 | − | 1 | − | 5 | − | 5 | − | 1 | − | 1 | − |

| C | | G7 | C | G7 | | C | | | |
|---|---|---|---|---|---|---|---|---|---|
| 5̇ | 3̇ | 5̇ | 3̇ | 2̇ | 3̇ | 1̇ | − | 4̇ | 2̇ | 2̇ | 2̇ | 3̇ | 1̇ | 1̇ | 1̇ |
| 1 | − | 1 | − | 5 | − | 1 | − | 5 | − | 5 | − | 1 | − | 1 | − |

| G7 | | | | C | | | | G7 | | | | C | G7 | C | |
|---|---|---|---|---|---|---|---|---|---|---|---|---|---|---|---|
| 4̇ | 2̇ | 2̇ | 2̇ | 3̇ | 1̇ | 1̇ | 1̇ | 2̇ | 4̇ | 3̇ | 2̇ | 1̇ | 2̇ | 1̇ | − |
| 5 | − | 5 | − | 1 | − | 1 | − | 5 | − | 5 | − | 1 | 5 | 1 | − |

## 往事難忘（演奏版）

| C | | | | C | | | | G7 | | | | G7 | C | | |
|---|---|---|---|---|---|---|---|---|---|---|---|---|---|---|---|
| 1̇ | 1̇ 2̇ 3 | 3̇ 4 | | 5̇ | 6̇ 5̇ 3 | − | | 5̇ | 4̇ 3̇ 2 | − | | 4̇ | 3̇ 2̇ 1̇ | − | |
| 1 | − | 1 | − | 1 | − | 1 | − | 5 | − | 5 | − | 5 | − | 1 | − |

| C | | | | C | | | | G7 | | | | C | | | |
|---|---|---|---|---|---|---|---|---|---|---|---|---|---|---|---|
| 1̇ | 1̇ 2̇ 3 | 3̇ 4 | | 5̇ | 6̇ 5̇ 3 | − | | 5̇ | 4̇ 3̇ 2 | 3̇ 2̇ | | 1̇ | − | − | − |
| 1 | − | 1 | − | 1 | − | 1 | − | 5 | − | 5 | − | 1 | − | − | − |

🎵 **王老先生有塊地**（演奏版）

| C | | | | F | C | | C | | G7 | | C | | | |
|---|---|---|---|---|---|---|---|---|---|---|---|---|---|---|
| i | i | i | 5 | 6 | 6 | 5 | - | 3̇ | 3̇ | 2̇ | 2̇ | i | - | - | - |
| 1 | - | 1 | - | 4 | - | 1 | - | 1 | - | 5 | - | 1 | - | 1 | - |

| C | | | | F | C | | C | | G7 | | C | | | |
|---|---|---|---|---|---|---|---|---|---|---|---|---|---|---|
| i | i | i | 5 | 6 | 6 | 5 | - | 3̇ | 3̇ | 2̇ | 2̇ | i | - | - | - |
| 1 | - | 1 | - | 4 | - | 1 | - | 1 | - | 5 | - | 1 | - | 1 | - |

| C | | | | C | | | C | | | | C | | | |
|---|---|---|---|---|---|---|---|---|---|---|---|---|---|---|
| i | i | i | - | i | i | i | - | i | i | i | i | i | i | i | i |
| 1 | - | 1 | - | 1 | - | 1 | - | 1 | - | 1 | - | 1 | - | 1 | - |

| C | | | | F | C | | C | | G7 | | C | | | |
|---|---|---|---|---|---|---|---|---|---|---|---|---|---|---|
| i | i | i | 5 | 6 | 6 | 5 | - | 3̇ | 3̇ | 2̇ | 2̇ | i | - | - | - |
| 1 | - | 1 | - | 4 | - | 1 | - | 1 | - | 5 | - | 1 | - | 1 | - |

🎵 **只要我長大**（演奏版）

```
        C                        F        C          C        F          G7
   ┌ ‖: i̇  i̇  5̇  5̇  | 6̇  6̇  5̇  -  | 3̇  5̇  i̇  6̇  | 5̇  -   -   -   |
   ┤
   └ ‖: 1  -  1  -  | 4  -  1  -  | 1  -  4  -  | 5  -  5  -   |

        F        C          C                   C                     C
   ┌ | 6̇  -  5̇  -  | 3̇  6̇  5̇  -  | 3̇  -  5̇  -  | 3̇  2̇  i̇  -  :‖
   ┤
   └ | 4  -  1  -  | 1  -  1  -  | 1  -  1  -  | 1  -  1  -   :‖

        C                        F        C          Dm                    F          C
   ┌ ‖: 3̇  3̇  5̇  5̇  | 6̇  6̇  5̇  5̇  | 2̇·      i̇  6̇  5̇  | 6̇  i̇  5̇  -  |
   ┤
   └ ‖: 1  -  1  -  | 4  -  1  -  | 2̇  -  2  -  | 4  -  1  -   |

        F            ⌒                G7                  F          ⌒  G7        C
   ┌ | 6̇  6̇ 5̇ 6̇  i̇  | 5̇  -   -   -  | 6̇  6̇ 5̇ 6̇  2̇  | i̇  -   -   -  :‖
   ┤
   └ | 4  -  4  -  | 5  -  5  -  | 4  -  5  -  | 1  -   -   -   :‖
```

## 家（演奏版）

| C | | | | F | C | | Dm | G | | C | | |
|---|---|---|---|---|---|---|---|---|---|---|---|---|

i 7̄6̄ 5̇ 5̇ | 6̇ i̇ 5̇ − | 6̇ 5̄3̄ 2̇ 5̇ | 3̇ − − − |

1 − 1 − | 4 − 1 − | 2 − 5 − | 1 − 1 − |

| C | | | | F | C | | Dm | G | | C | | |
|---|---|---|---|---|---|---|---|---|---|---|---|---|

i 7̄6̄ 5̇ 5̇ | 6̇ i̇ 5̇ − | 6̇ 5̄3̄ 2̇ 5̇ | i̇ − − − |

1 − 1 − | 4 − 5 − | 2 − 5 − | 1 − 1 − |

| Dm | Em | | F | | | Dm | | F | | G | | |
|---|---|---|---|---|---|---|---|---|---|---|---|---|

2̇ 3̄2̄ 5̇ − | 6̇ 5̄6̄ i̇ − | 2̇ i̇7̄ 6̇ 2̇ | 5̇ − − − |

2 − 3 − | 4 − 4 − | 2̇ − 4 − | 5 − 5 − |

| Dm | Em | | Am | C | | Dm | G | | C | | |
|---|---|---|---|---|---|---|---|---|---|---|---|---|

6̇ i̇ 5̇ 6̇ | 3̇ 5̄6̄5̇ 3̇ | 2̇ 3̄5̄3̇ 2̇ | i̇ − − − |

2 − 3 − | 6 − 1 − | 2 − 5 − | 1 − − − |

## 蝴蝶（演奏版）

| C | | | | C | | | C | | | F | C | |
|---|---|---|---|---|---|---|---|---|---|---|---|---|

i ī2̄3̇ 3̇ | 2̇ī 2̄3̇ i̇ − | 3̇ 3̄4̄5̇ 5̇ | 4̄3̄ 4̄5̄3̇ − |

1 − 1 − | 1 − 1 − | 1 − 1 − | 4 − 1 − |

| F | C | | F | C | | F | C | | G7 | C | |
|---|---|---|---|---|---|---|---|---|---|---|---|---|

i 7̄6̄ 5̇ 3̇ | i̇ 7̄6̄ 5̇ − | 6̇ 7̄1̄ 5̇ 3̇ | 5̇ 4̄2̄ i̇ − |

4 − 1 − | 4 − 1 − | 4 − 1 − | 5 − 1 − |

# LESSON ⑨

## 演奏曲應用（三）第一、三拍加入和弦根音，第二、四拍加入五度音

此章節繼續將卡林巴／拇指琴的演奏曲和聲伴奏做深入的探討。

第八章節已經練習在第一拍以及第三拍點加入和弦主音當作和聲伴奏，此章節則探討第二拍以及第四拍點加入該和弦五度音當作和聲伴奏。

### 練習重點

第二聲部在彈奏主音以及五度音的和聲伴奏時，要注意輕重音，把重音放在更換和弦時彈奏主音的位置，彈奏五度音的時候，要相對的彈奏得較輕，讓和聲伴奏有情緒起伏。

♪♪ **捕魚歌**（演奏版）

|     | C |     |     |     | C |     |     |     | F |     |     |     | C |     |     |     | C |     |     |     |
|-----|---|-----|-----|-----|---|-----|-----|-----|---|-----|-----|-----|---|-----|-----|-----|---|-----|-----|-----|

```
  C                    C                   F         C           C
| i  3  23 2i | 5  5  5  - | 6  5  35 32 | i  i  i  - |
| 1  5  1  5  | 1  5  1  5 | 4  1  1  5  | 1  5  1  5 |

  F              C                 C     G7          C
| i  i  6i 65 | 6  5  3·  2 | i  5  32 32 | i  i  i  - ||
| 4  i  4  i  | 1  5  1  5  | 1  5  5  5  | 1  5  1  - ||
```

### ♪ You Are My Sunshine（演奏版）

```
        C                    C              C
0  5  i  2 | 3 - 3 - | 3  3  2  3 | i - i - |
0  0  0  0 | 1 5 1 5 | 1  5  1  5 | 1 5 1 5 |

 C          F          F           C
i  i  2  3 | 4 - 6 - | 6  6  5  4 | 3 - - - |
1  5  1  5 | 4 1 4 1 | 4  1  4  1 | 1 5 1 5 |

 C          F          F           C
3  i  2  3 | 4 - 6 - | 6  6  5  4 | 3 - i - |
1  5  1  5 | 4 1 4 1 | 4  1  4  1 | 1 5 1 5 |

 C          C          G7          C
i  5  i  2 | 3 - - 4 | 2 - 2  3 | i - - - |
1  5  1  5 | 1 5 1 - | 5 2 5 - | 1 - - - |
```

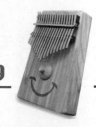

**Lesson 9**

♪ 甜蜜的家庭（演奏版）

**9** 演奏曲應用（三）第一、三拍加入和弦根音，第二、四拍加入五度音

43

## 聖誕鈴聲（演奏版）

| C | | | | C | | | | C | | | | C | | | |
|---|---|---|---|---|---|---|---|---|---|---|---|---|---|---|---|
| 3̇ | 3̇ | 3̇ | – | 3̇ | 3̇ | 3̇ | – | 3̇ | 5̇ | 1̇· | 2̇ | 3̇ | – | – | – |
| 1 | 5 | 1 | 5 | 1 | 5 | 1 | 5 | 1 | 5 | 1 | 5 | 1 | 5 | 1 | 5 |

| F | | | | F | | C | | Dm | | | | Dm | | G | |
|---|---|---|---|---|---|---|---|---|---|---|---|---|---|---|---|
| 4̇ | 4̇ | 4̇ | – | 4̇ | 3̇ | 3̇ | 3̇ | 3̇ | 2̇ | 2̇ | 3̇ | 2̇ | – | 5̇ | – |
| 4 | 1 | 4 | 1 | 4 | 1 | 1 | 5 | 2 | 6 | 2 | – | 2 | 6 | 5 | 2 |

| C | | | | C | | | | C | | | | C | | | |
|---|---|---|---|---|---|---|---|---|---|---|---|---|---|---|---|
| 3̇ | 3̇ | 3̇ | – | 3̇ | 3̇ | 3̇ | – | 3̇ | 5̇ | 1̇· | 2̇ | 3̇ | – | – | – |
| 1 | 5 | 1 | 5 | 1 | 5 | 1 | 5 | 1 | 5 | 1 | 5 | 1 | 5 | 1 | 5 |

| F | | | | F | | C | | G | | | | C | | | |
|---|---|---|---|---|---|---|---|---|---|---|---|---|---|---|---|
| 4̇ | 4̇ | 4̇ | 4̇ | 4̇ | 3̇ | 3̇ | 3̇ | 5̇ | 5̇ | 4̇ | 2̇ | 1̇ | – | – | – |
| 4 | 1̇ | 4 | 1̇ | 4 | 1 | 1 | 5 | 5 | 2̇ | 5 | 2 | 1 | – | – | – |

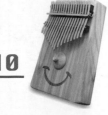

# LESSON ⑩

## 演奏曲應用（四）八分音符伴奏

此章節將卡林巴／拇指琴演奏曲和聲伴奏部分繼續延伸變化，旋律音空白處或者能夠適當填上和聲伴奏音的拍點加上和聲伴奏。

小星星演奏歌這一首練習曲子，和聲伴奏音部份應用**阿爾貝提伴奏法**。

在 G 和弦之部分，由於阿爾貝提伴奏法彈奏的和聲伴奏五度音會與旋律音音高相同，所以將伴奏音降低八度音來彈奏，在練習小星星演奏曲時要特別注意 G 和弦之處。

♪ **小星星**（演奏版）

| C | | C | | F | | C | | G | | C | | G7 | | C | |
|---|---|---|---|---|---|---|---|---|---|---|---|---|---|---|---|
| i̇ | i̇ | 5̇ | 5̇ | 6̇ | 6̇ | 5̇ | – | 4̇ | 4̇ | 3̇ | 3̇ | 2̇ | 2̇ | i̇ | – |
| 1 5 | 3 5 | 1 5 | 3 5 | 4 i̇ | 6 i̇ | 1 5 | 3 5 | 4 i̇ | 6 i̇ | 1 5 | 3 5 | 5 2 | 5 2 | 1 5 | 3 5 |

| C | | F | | C | | G | | C | | F | | C | | G | |
|---|---|---|---|---|---|---|---|---|---|---|---|---|---|---|---|
| 5̇ | 5̇ | 4̇ | 4̇ | 3̇ | 3̇ | 2̇ | – | 5̇ | 5̇ | 4̇ | 4̇ | 3̇ | 3̇ | 2̇ | – |
| 1 5 | 3 5 | 4 i̇ | 6 i̇ | 1 5 | 3 5 | 5 2 | 5 2 | 1 5 | 3 5 | 4 i̇ | 6 i̇ | 1 5 | 3 5 | 5 2 | 5 2 |

| C | | C | | F | | C | | F | | C | | G | | C | |
|---|---|---|---|---|---|---|---|---|---|---|---|---|---|---|---|
| i̇ | i̇ | 5̇ | 5̇ | 6̇ | 6̇ | 5̇ | – | 4̇ | 4̇ | 3̇ | 3̇ | 2̇ | 2̇ | i̇ | – |
| 1 5 | 3 5 | 1 5 | 3 5 | 4 i̇ | 6 i̇ | 1 5 | 3 5 | 4 i̇ | 6 i̇ | 1 5 | 3 5 | 5 2 | 5 2 | 1 | – |

# LESSON ⑪

## 演奏曲應用（五）3/4 拍伴奏

3/4 拍卡林巴琴演奏曲，此章節和聲伴奏部分採用主音與五度音的交替伴奏。

### 🎵 當我們同在一起（演奏版）

$$
\begin{array}{llll|lll|lll|lll}
\| 0 & 0 & \dot1\ 3 & \| \dot5\cdot & & \dot6\ \dot5\ 4 & \dot3 & \dot1 & \dot1 & \dot2 & 5 & 5 \| \\
\| 0 & 0 & 0 & \| 1 & 5 & 1 & 1 & 5 & 1 & 5 & 2 & - \|
\end{array}
$$

$$
\begin{array}{llll|lll|lll|lll}
\| \dot3 & \dot1 & \dot1\ 3 & \| \dot5\cdot & & \dot6\ \dot5\ 4 & \dot3 & \dot1 & \dot1 & \dot2 & 5 & 5 \| \\
\| 1 & 5 & 1 & \| 1 & 5 & 1 & 1 & 5 & 1 & 5 & 2 & - \|
\end{array}
$$

$$
\begin{array}{llll|lll|lll|lll}
\| \dot1 & \dot1 & - & \dot1 & \| \dot2\ \dot2 & 5 & 5 & \dot3 & \dot1 & \dot1 & \dot2\ \dot2 & 5 & 5 \| \\
\| 1 & 5 & 1 & \| 5 & 2 & - & 1 & 5 & 1 & 5 & 2 & - \|
\end{array}
$$

$$
\begin{array}{llll|lll|lll|lll}
\| \dot3 & \dot1 & \dot1\ 3 & \| \dot5\cdot & & \dot6\ \dot5\ 4 & \dot3 & \dot1 & \dot1 & \dot2 & 5 & 5 \| \\
\| 1 & 5 & 1 & \| 1 & 5 & 1 & 1 & 5 & 1 & 5 & 2 & - \|
\end{array}
$$

$$
\begin{array}{lll}
\| \dot1 & - & - \| \\
\| 1 & - & - \|
\end{array}
$$

♪ **媽媽的眼睛**（演奏版）

| C | | | | C | | | | Am | | | | G7 | | |
|---|---|---|---|---|---|---|---|---|---|---|---|---|---|---|
| 3̣ 2̣ | 1̣ | | 3̣ | 5̣ 6̣ | 5̣ | | 3̣ | 1̣ 5̣ | 3̣· | | 6̣ | 5̣ | — | — |
| 1 | 5 | | 1 | 1 | 5 | | 1 | 6 | 3 | | 6 | 5 | 2 | 5 |

| F | | | | C | | | | Dm | | | | G7 | | |
|---|---|---|---|---|---|---|---|---|---|---|---|---|---|---|
| 6̣ | 1̇ | | 6̣ | 5̣ 6̣ | 5̣ | | 3̣ | 2̣ 3̣ | 2̣· | | 1̇ | 2̣ | — | — |
| 4 | 1̇ | | 4 | 1 | 5 | | 1 | 2 | 6 | | 2 | 5 | 2 | 5 |

| C | | | | F | | | | G7 | | | | C | | |
|---|---|---|---|---|---|---|---|---|---|---|---|---|---|---|
| 5̣ | 5̣ | | 3̣ | 1̇ | 1̇ | | 6̣ | 5̣ 6̣ | 3̣· | | 2̣ | 1̇ | — | — |
| 1 | 5 | | 1 | 4 | 1̇ | | 4 | 5 | 2 | | 5 | 1 | — | — |

♪ **布穀**（演奏版）

| C | | | C | | | G7 | | | C | | |
|---|---|---|---|---|---|---|---|---|---|---|---|
| 5̣ | 3̣ | — | 5̣ | 3̣ | — | 2̣ | 1̇ | 2̣ | 1̇ | — | — |
| 1 | 5 | 1 | 1 | 5 | 1 | 5 | — | — | 1 | 5 | 1 |

| Dm | | | G7 | | | C | | | C | | |
|---|---|---|---|---|---|---|---|---|---|---|---|
| 2̣ | 2̣ | 3̣ | 4̣ | — | 2̣ | 3̣ | 3̣ | 4̣ | 5̣ | — | 3̣ |
| 2 | 6 | — | 5 | 2 | — | 1 | 5 | 1 | 1 | 5 | 1 |

| C | | | C | | | G7 | | | C | | |
|---|---|---|---|---|---|---|---|---|---|---|---|
| 5̣ | 3̣ | — | 5̣ | 3̣ | — | 4̣ | 3̣ | 2̣ | 1̇ | — | — |
| 1 | 5 | 1 | 1 | 5 | 1 | 5 | — | 2 | 1 | — | — |

# LESSON ⑫

## 演奏曲應用（六）

　　歌曲旋律由不同音符堆疊而成，每段旋律不盡相同，在使用固定的和聲伴奏法加入旋律音同時彈奏時，許多時候會變得難以演奏呈現，因此，筆者分享給大家筆者常使用的編曲方法。

① 更換和弦時，一定會加入該和弦之主音，否則這段旋律就沒有搭配到應該搭配的和弦。

② 在第一聲部旋律音空白處，加入適當的和弦伴奏音（該和弦之主音、三度音、五度音）。

　　此章節練習曲，Jingle Bells 就是依照這個編曲方法，大家對於編曲有興趣，也可以仔細研究，試著編奏其他歌曲。

**Jingle Bells**（演奏版）

演奏曲應用（六）

## 小步舞曲（演奏版）

| C | | C | | F | | C | |
|---|---|---|---|---|---|---|---|
| 5̇ | 1̇ 2̇ 3̇ 4̇ | 5̇ | 1̇ 1̇ | 6̇ | 4̇ 5̇ 6̇ 7̇ | 1̈ | 1̈ 1̈ |
| 1 | — — | 1 | — — | 4 | — — | 1 | — — |

| F | | C | | G | | G | |
|---|---|---|---|---|---|---|---|
| 4̇ | 5̇ 4̇ 3̇ 2̇ | 3̇ | 4̇ 3̇ 2̇ 1̇ | 7 | 1̇ 2̇ 3̇ 1̇ | 3̇ | 2̇ — |
| 4 | — — | 1 | — — | 5 | — — | 5 | 2 5 |

| C | | C | | F | | C | |
|---|---|---|---|---|---|---|---|
| 5̇ | 1̇ 2̇ 3̇ 4̇ | 5̇ | 1̇ 1̇ | 6̇ | 4̇ 5̇ 6̇ 7̇ | 1̈ | 1̈ 1̈ |
| 1 | — — | 1 | — — | 4 | — — | 1 | — — |

| F | | C | | G | | C | |
|---|---|---|---|---|---|---|---|
| 4̇ | 5̇ 4̇ 3̇ 2̇ | 3̇ | 4̇ 3̇ 2̇ 1̇ | 2̇ | 3̇ 2̇ 1̇ 7 | 1̈ | — — |
| 4 | — — | 1 | — — | 5 | — — | 1 | 5 1 |

| C | | F | | C | | G | |
|---|---|---|---|---|---|---|---|
| 5̇ | 1̇ 7 1̇ | 6̇ | 1̇ 7 1̇ | 5̇ | 4̇ 3̇ | 2̇ 1̇ 7 1̇ 2̇ | |
| 1 | — — | 4 | — — | 1 | — — | 5 | — 5 2 |

| C | | C | | F | | C | |
|---|---|---|---|---|---|---|---|
| 5̇ | 1̇ 2̇ 3̇ 4̇ | 5̇ | 1̇ 1̇ | 6̇ | 4̇ 5̇ 6̇ 7̇ | 1̈ | 1̈ 1̈ |
| 1 | — — | 1 | — — | 4 | — — | 1 | — — |

| F | | C | | G | | C | |
|---|---|---|---|---|---|---|---|
| 4̇ | 5̇ 4̇ 3̇ 2̇ | 3̇ | 4̇ 3̇ 2̇ 1̇ | 2̇ | 3̇ 2̇ 1̇ 7 | 1̈ 3̇ 5̇ 1̈ 1̈ | |
| 4 | — — | 1 | — — | 5 | — — | 1 | — — |

精選歌曲收錄

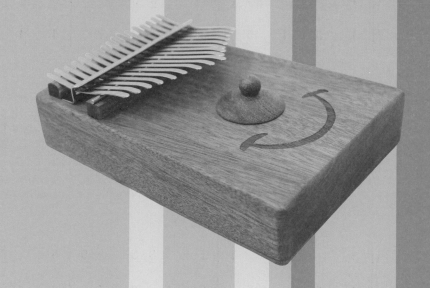

# ♪ 月亮代表我的心（初階版）

| Singer | 鄧麗君 | Words | 翁清溪 | Music | 孫儀 | 挑戰指數 ★ |

| Style | Slow Soul 4/4 | Tempo | 66 | Play | C |

1、此首歌曲非常適合當作練習卡林巴琴演奏曲的歌曲之一。
2、歌曲旋律音符不複雜，初階版本也將伴奏音編奏的簡單化。

```
‖: 5  -  0 3 2 i | 3  -  i  -  | 6  -  0 4 2 i | 7  -  -  0 5 :‖
   1  5  1  5    | 6  3  6  3  | 4  i  4  -    | 5  -  -  -
```

```
‖: i·  3 5·  i | 7·  3 5·  5 | 6·  7 i·  6 | 5  -  -  3 2 |
   1  5  1  5  | 3  5  3  7  | 4  i  4  i  | 5  2  5  -
```

```
‖: i·  i i  3 2 | i·  i i  2 3 | 2·  i 6  3 | 2  -  -  5 :‖
   1  5  1  -   | 6  3  6  -   | 2  6  6  -  | 5  -  -  -
```

```
‖: i·  3 5·  i | 7·  3 5·  5 | 6·  7 i·  6 | 5  -  -  3 2 |
   1  5  1  5  | 3  5  3  7  | 4  i  4  i  | 5  2  5  -
```

```
‖: i·  i i  3 2 | i·  i i  2 3 | 2·  6 7  i 2 | i  -  -  5 :‖
   1  5  1  -   | 6  3  6  -   | 2  4  5  -    | 1  5  1  -
```

# 月亮代表我的心 （進階版）

| Singer | 鄧麗君 | Words | 翁清溪 | Music | 孫儀 |
|---|---|---|---|---|---|

| Style | Slow Soul 4/4 | Tempo | 66 | Play | C |
|---|---|---|---|---|---|

挑戰指數 ★★

進階版本只是將伴奏部分多加上更多和弦之伴奏音，也相當好練習。

# となりのトトロ （C Key）

### 電影《龍貓》主題曲

| Words | 宮崎駿 | Music | 久石讓 |
| --- | --- | --- | --- |
| Style | Soul 4/4 | Tempo | 130 | Play | C |

挑戰指數 ★★

1、宮崎駿動畫《龍貓》的主題曲，中文版翻唱，范曉萱 - 豆豆龍，看過龍貓這部動畫，
以及聽過這首歌曲，一定對旋律有著深刻的印象，作曲者久石讓則構思曲調模式要
像「孩子們在家中跑跑鬧鬧時、能浮現出來的節奏」，歌曲活潑生動。

2、雖然歌曲速度較快，但是演奏難度不高，只要稍加練習，相信演奏的流暢度會非常好。

3、歌曲中有一個 #5 的音高，一般的 17 鍵拇指琴沒有這一音高的琴鍵，建議使用進階
的雙面琴演奏。

# ♪♪ 拇指琴聲

## ♫ 知足

| Singer | 五月天 | Words | 阿信 | Music | 阿信 |
|---|---|---|---|---|---|
| Style | Slow Soul 4/4 | Tempo | 80 | Play | C |

挑戰指數 ★★

1、臺灣樂團五月天的經典代表歌曲之一，也是電影《聽見歌再唱》之中，合唱團的演唱曲。

2、整首歌曲旋律大多是四分音符與八分音符，屬於卡林巴琴很好上手的演奏曲。

# ♪ 約定（初階版）

| Singer | 周蕙 | | Words | 姚若龍 | Music | 陳小霞 |
|---|---|---|---|---|---|---|
| Style | Slow Soul 4/4 | Tempo | 80 | Play | C | |

挑戰指數 ★★

1、約定這首歌曲有許多歌手翻唱過，傳唱度很高的一首曲子
2、初階與進階版本，第一聲部旋律維持不變，初階版本第二聲部用簡單的和弦主音伴奏，會是很好上手的演奏曲之一。

# ♪ Right Here Waiting

| Singer I Words I Music | Richard Marx |

挑戰指數 ★★★

| Style | Slow Soul 4/4 | Tempo | 86 | Play | C |

1、美國歌手 Richard Marx 於 1989 年發行的歌曲，這首歌被美國唱片業協會認證為白
　　金唱片，歷年來非常多歌手翻唱過此曲，至今仍舊廣為傳唱的一首經典歌曲。

2、歌曲的旋律優美動聽，第一聲部主旋律，搭配上第二聲部伴奏，非常適合卡林巴琴
　　演奏。

# ♪ 淚光閃閃

| Singer | 夏川里美 | Words | 森山良子 | Music | BEGIN |
|---|---|---|---|---|---|
| Style | Slow Soul 4/4 | Tempo | 76 | Play | C |

挑戰指數 ★★★★

1、很經典的日文歌曲，傳唱度與翻唱度非常地高。
2、此首歌曲有許多附點音符，準確彈出這些音符，為此歌曲的演奏加分不少。

# Note

*The Essentials of Kalimba*

## ♪ 喜歡你

| Singer | Beyon | Words | 黃家駒 | Music | 黃家駒 |
|--------|-------|-------|--------|-------|--------|
| Style | Slow Soul 4/4 | Tempo | 77 | Play | C |

挑戰指數 ★★★★

1、Beyond 樂團於 1988 年發行的歌曲。至今仍是非常受歡迎的歌曲之一。

2、歌曲中第二聲部伴奏音較多，練習過前面的基礎教學單元，演奏曲的伴奏音搭配就會變得很輕鬆。

# ♪拇指琴聲

## ♪ Music Box Dancer

| Singer | 演奏曲 | Words | Frank Mills | Music | Frank Mills |
|---|---|---|---|---|---|
| Style | Mod Soul 4/4 | Tempo | 120 | Play | C |

挑戰指數 ★★★★

1、加拿大鋼琴演奏家 Frank Mills 於 1974 年發行，一首耳熟能詳的音樂歌曲。

2、此歌曲建議分段落練習，整首歌曲不會使用到琶音或者是跨琴鍵彈奏的技巧，一開始先放慢速度練習，熟練後再慢慢加快速度即可。

```
: 1 3 5 3 i 5 3 5 | 1 3 5 3 i 5 3 5 | 1 3 5 3 i 5 3 5 | 1 3 5 3 i·    i :
: 0 0 0 0          | 0 0 0 0          | 0 0 0 0          | 0 0 0 0         :

i 5 i 3 i 3 5 i | i 7 6 5 5    -   | 5 4 2 7 5 7 2 4 | 3 i 6 5 5   0 i
1 - 5 -          | 4 - 1 3          | 5 - 2 -          | 1 - 1 5

i 5 i 3 i 3 5 i | i 7 6 5 5    -   | 5 4 2 7 5 7 2 7 | i 5 3 i i·    i :
1 - 5 -          | 4 - 1 3          | 5 - 2 -          | 1 - 1 5         :

i 5 i 3 i 3 5 i | i 7 6 5 5    -   | 5 4 2 7 5 7 2 4 | 3 i 6 5 5   0 i
1 - 5 -          | 4 - 1 3          | 5 - 2 -          | 1 - 1 5

i 5 i 3 i 3 5 i | i 7 6 5 5    -   | 5 4 2 7 5 7 2 7 | i 5 3 i i·    i :
1 - 5 -          | 4 - 1 3          | 5 - 2 -          | 1 - 1 5         :
```

# When You Say Nothing At All

| Singer I Words I Music | Paul Overstreet / Don Schlitz | |
|---|---|---|

挑戰指數 ★★★★

| Style | Slow Soul 4/4 | Tempo | 87 | Play | C |
|---|---|---|---|---|---|

1、Paul Overstreet、Don Schlitz 創作的一首歌曲，於 1988 年發行，非常多歌手翻唱過此歌曲，傳唱度非常高的一首歌曲。

2、歌曲的旋律優美動聽，第二聲部的伴奏音搭配，將這首歌曲更加完整詮釋，整體演奏難度中等。

# ♫ Rhythm of the Rain

| Singer | The Cascades | Words | John C. Gummoe | Music | John C. Gummoe |
|---|---|---|---|---|---|
| Style | Soul 4/4 | Tempo | 126 | Play | C |

挑戰指數 ★★★★

1、The Cascades 於 1962 年 11 月發行的歌曲，非常多歌手翻唱過此歌曲，傳唱度非常高的一首歌曲，。

2、歌曲的旋律優美動聽，歌曲中有一個高音 #5，17 鍵卡林巴琴可以考慮將最右邊沒有使用到的琴鍵做調音，此琴鍵原本音高是 E6 的音高，可以調成歌曲需要之高音 #5。

（五線譜簡譜樂譜）

#  祝福

| Singer | 張學友 | Words | 丁曉雯 | Music | 郭子 | 挑戰指數 ★★★★ |
|---|---|---|---|---|---|---|
| Style | Slow Soul 4/4 | Tempo | 74 | Play | C | |

1、張學友於 1993 年發行的歌曲,畢業季很常聽到的歌曲,耳熟能詳,廣為人知的歌曲。
2、此首歌曲旋律不會太複雜,多加練習就能熟練的一手卡林巴演奏曲。

# 城裡的月光

| Singer | 許美靜 | Words | 陳佳明 | Music | 陳佳明 |
|---|---|---|---|---|---|
| Style | Slow Soul 4/4 | Tempo | 82 | Play | C |

挑戰指數 ★★★★

1、歌曲旋律變化不會太難，難度適中的歌曲。
2、第二聲部有 #5 的伴奏音，沒有彈奏也不會影響到旋律。

# ♫ 光輝歲月

| Singer | Beyon | Words | 黃家駒 | Music | 黃家駒 |
|---|---|---|---|---|---|
| Style | Slow Soul 4/4 | Tempo | 74 | Play | C |

挑戰指數 ★★★★★

1、Beyond 樂團於 1991 年發行的歌曲，一首紀念非洲人國民大會主席曼德拉的歌曲，以紀念他在南非種族隔離時期為黑人所付出努力，當時曼德拉在監禁 28 年後剛被釋放，光輝歲月表達他的一生。

2、歌曲旋律細膩，十六分音符較多，樂譜中許多樂句重複，建議小段落的分開練習，整體練習會更有效率。

#  飛鳥和蟬

| Singer | 任然 | Words | 耕耕 | Music | Kent 王健 |
|---|---|---|---|---|---|
| Style | Slow Soul 4/4 | Tempo | 76 | Play | C |

挑戰指數 ★★★★★

> 這首歌曲的歌曲旋律不會太複雜，彈奏難度在於有較多的跨區彈奏，若能練習好此歌曲，相信能更好地掌握跨區的演奏技巧。

# ♪♫拇指琴聲

## ♪ 約定（進階版）

| Singer | 周蕙 | | Words | 姚若龍 | Music | 陳小霞 |
|---|---|---|---|---|---|---|
| Style | Slow Soul 4/4 | | Tempo | 80 | Play | C |

挑戰指數 ★★★★★

1、約定這首歌曲有許多歌手翻唱過，傳唱度很高的一首曲子

2、初階與進階版本，第一聲部旋律維持不變，進階版本第二聲部的伴奏音更加豐富，有 B♭ 與低音 B 兩根琴鍵，建議使用雙面卡林巴琴練習。

# 寶貝

| Singer I Words I Music | 張懸 |
| --- | --- |

挑戰指數 ★★★★★

| Style | Folk 4/4 | Tempo | 110 | Play | C |
| --- | --- | --- | --- | --- | --- |

第一聲部與第二聲部同時彈奏時，當第二聲部需要彈奏 4（Fa）的琴鍵時，參考第七章節的說明，依照個人演奏能力，選擇歌曲當下最適合的演奏方式即可。

這邊建議使用左手彈第一聲部旋律音，右手跨到左半邊彈奏第二聲部的伴奏音 Fa。

# 淚海

| Singer | 許茹芸 | | Words | 季忠屏 / 許常德 | | Music | 季忠屏 |
|---|---|---|---|---|---|---|---|
| Style | Slow Soul 4/4 | | Tempo | 56 | | Play | C |

挑戰指數 ★★★★★

歌曲旋律許多 16 分音符組成，非常細膩的旋律變化，將該彈奏音符之時間長度數好是很重要的功課。

# 獨家記憶

| Singer | 陳小春 | Words | 易家揚 | Music | 陶昌廷 |
|---|---|---|---|---|---|

| Style | Slow Soul 4/4 | Tempo | 80 | Play | C |
|---|---|---|---|---|---|

挑戰指數 ★★★★★

1、歌曲旋律大多由四分音符與八分音符組成，很容易就能彈奏並記憶起來。
2、搭配第二聲部伴奏音，稍微提升一點彈奏複雜度，歌曲難度適中。

# 那女孩對我說

| Singer | 黃義達 | Words | 易家揚 | Music | 李偲菘 |
|---|---|---|---|---|---|

**挑戰指數** ★★★★★

| Style | Slow Soul 4/4 | Tempo | 80 | Play | C |
|---|---|---|---|---|---|

1、歌曲旋律大多由四分音符與八分音符組成，很容易就能彈奏並記憶起來。

2、搭配第二聲部伴奏音，稍微提升一點彈奏複雜度，許多需要使用到跨區彈奏技巧，多加練習提昇熟練度，提早準備是來得及跟上彈奏的。

# 猜心

| Singer | 萬芳 | Words | 十一郎 | Music | 張宇 |
| --- | --- | --- | --- | --- | --- |
| Style | Slow Soul 4/4 | Tempo | 58 | Play | C |

挑戰指數 ★★★★★

歌曲旋律許多 16 分音符組成,非常細膩的旋律變化,將該彈奏音符之時間長度數好是很重要的功課。

樂譜

精選歌曲收錄

# 新不了情

| Singer | 萬芳 | Words | 黃鬱 | Music | 鮑比達 | 挑戰指數 ★★★★★ |
|---|---|---|---|---|---|---|
| Style | Slow Soul 4/4 | Tempo | 64 | Play | C | |

1、歌曲旋律許多三連音與十六分音符組合變化，將該彈奏音符之時間長度數好是很
   重要的功課。

2、第一聲部與第二聲部一起演奏時，有許多需要誇區彈奏。

# 夢醒時分

| Singer | 陳淑樺 | Words | 李宗盛 | Music | 李宗盛 |

| Style | Slow Soul 4/4 | Tempo | 68 | Play | C |

挑戰指數 ★★★★★

1、此歌曲旋律相當豐富，簡單配上和弦伴奏音就可以將演奏得非常精彩。

2、歌曲速度加上十六分音符的旋律，演奏的音符很多，彈奏出旋律與伴奏音之音符，加以練習可以有不錯的成果。

#  Love Story

| Singer｜Words｜Music | Taylor Swift | | |
| --- | --- | --- | --- |
| Style | Mod Soul 4/4 | Tempo 120 | Play C |

挑戰指數 ★★★★★★

1、美國歌手 Taylor Swift 於 2008 年發行的歌曲，是全球最暢銷單曲之一，此歌曲已
　　被美國唱片業協會認證為白金唱片的歌曲之一。

2、優美的旋律搭配豐富的伴奏音，也稍微提昇歌曲的演奏難度。

```
‖: 35 2i 2i 51 | 35 2i 2i 51 | 25 2i 2i 51 | 25 2i 2i 51 |
    0  0  0  0  |  0  0  0  0 |  0  0  0  0 |  0  0  0  0 |

‖ 36 2i 2i 61 | 36 2i 2i 61 | 45 2i 2i 51 | 45 2i 2i 51 :‖
   0  0  0  0 |  0  0  0  0 |  0  0  0  0 |  0  0  0  0
```

```
‖: 7i i  i·   i | 7i 2 2i 0i | 7i ii  ii | 7i 2 2i 7i |
   1  -  1   5 | 1  5   1 5 | 4  1   41 | 4  1  4  -  :‖
```

```
6  -  0  0 | 0 ii i 775 | 556 - 0 | 0  0  0  0  :‖
31 2i 2i 61| 31 1 6  - | 4  - 2i 51 | 45 2i 2i 51
```

```
‖: 7i  ii  ii | 77 i2 2i i | 7i iiii | 7 i2 2i 7i |
   1  5 155 5 | 1  -  53 | 4 1 4  - | 41 1 4  -  :‖
```

```
6  - 0 0 | 0 0 i755 | 5 6 - 0 | 0 0 0 0 17 :‖
31 2i 2i 61| 6313 6 - | 2 - 2i 51 | 45 2i 2  -
```

```
‖: 7i iii i ii | 7i 2 2i iii | ii2 iiii | 54 3 32 32 |
   4  - 1 33 | 5  2  5  - | 6· 36 - | 1 5 1  -  |
```

挑戰指數 ★★★★★★

# 說好不哭

| Singer | 周杰倫 & 阿信 | Words | 方文山 | Music | 周杰倫 |
|---|---|---|---|---|---|
| Style | Slow Soul 4/4 | Tempo | 76 | Play | C |

挑戰指數 ★★★★★★

歌曲旋律有許多 16 分音符，且同一音高之琴鍵連續彈奏的情況下，對於撥奏琴鍵的角度與熟練度，都會影響彈奏的聲音呈現，練習時要多加注意。

# 以後別做朋友

| Singer | 周興哲 | Words | 吳易瑋 | Music | 周興哲 |
| --- | --- | --- | --- | --- | --- |

| Style | Slow Soul 4/4 | Tempo | 61 | Play | C |
| --- | --- | --- | --- | --- | --- |

挑戰指數 ★★★★★

歌曲中非常頻繁使用到演奏技巧，同一半邊需要彈奏的兩根琴鍵，其中一手就要跨到另一半去幫忙演奏第二聲部伴奏音，很講究彈奏能力與演奏技巧，難度中上。

# 飄洋過海來看你

| Singer | 金智娟 | Words | 李宗盛 | Music | 李宗盛 |

挑戰指數 ★★★★★

| Style | Slow Soul 4/4 | Tempo | 61 | Play | C |

1、李宗盛為金智娟寫的一首歌曲，於1991年發行，有許多歌手翻唱過此歌曲。

2、歌曲旋律有許多十六分音符，同一個音高之琴鍵需連續彈奏，對於撥奏琴鍵的角度與熟練度，都會影響彈奏的聲音呈現，練習時要多加注意。

```
‖: 5 2 6 1  1   7  -  :‖
   0    0   5  -

‖: 2333 3321 533 0 23 | 2 23 2 166  6    0 | 1111 2144 1116 2111 | 2· 2 23 2  -  |
   1  5  1  5   | 4  1  4  4514   4  1  3  1  | 2 6  4  5    2

‖: 2333 335 55 3 2323 | 2 3 21 66  6    0 | 1111 1256 1116 21· | 2  2 3  2  0· 6 |
   1  5  15 5  | 4  1  4  1   4  1  3  1  | 4  -  5    2

‖: 65 55 56 61 6 5651 | 2 3 2326 6    - | 1116 2156 1116 21· | 6 66 6 36 6 5  5 |
   1  5  1  5   | 2  6  2  1   4  1  4  1  | 4  1  5    2

‖: 5323 35 3 3   - | 22 3 2 62 2    - | 1111 16 1 1111 2111 | 6555 5553 6· 5 5 |
   1  5  15 31  | 2  6  26 42  | 4  1  4  1   | 4  5  415  5  :‖
```

108

 拇指琴聲

# 倒數

| Singer I Words | G.E.M. 鄧紫棋 | | Music | G.E.M. 鄧紫棋 /Lupo Groinig | 挑戰指數 ★★★★★ |
| Style | Slow Disco 4/4 | Tempo | 82 | Play | C |

1、歌曲旋律有許多十六分音符，同一個音高之琴鍵需連續彈奏，對於撥奏琴鍵的角度
　與熟練度，都會影響彈奏的聲音呈現，練習時要多加注意。

2、歌曲旋律搭配伴奏後，需要彈奏的音符非常豐富，也考驗對琴鍵音高的熟悉度與彈
　奏基本功力。

110

# となりのトトロ （F Key）

### 電影《龍貓》主題曲

| Words | 宮崎駿 | Music | 久石讓 |
|---|---|---|---|
| Style | Soul 4/4 | Tempo | 130 |
| Play | F | | |

挑戰指數 ★★★★★★☆

1、宮崎駿動畫《龍貓》的主題曲，中文版翻唱，范曉萱－豆豆龍，看過龍貓這部動畫，以及聽過這首歌曲，一定對旋律有著深刻的印象，作曲者久石讓則構思曲調模式要像「孩子們在家中跑跑鬧鬧時、能浮現出來的節奏」，歌曲活潑生動。

2、此版本為 F 大調，17 鍵卡林巴可以將 B 的音降伴音即可彈奏，難度與 C 大調版本類似。

3、有半音階之雙面卡林巴琴即可直接演奏，轉調後的難度就提升不少。

# ♪ 如果有你 / 動畫《名偵探柯南》主題曲

| Singer | 伊織 | Words | 高柳戀 | Music | 大野克夫 |
|---|---|---|---|---|---|

| Style | Soul 4/4 | Tempo | 134 | Play | C |
|---|---|---|---|---|---|

挑戰指數 ★★★★★★★

1、歌曲旋律有 #5，準備雙面卡林巴琴來練習與演奏。

2、歌曲旋律雖然多為四分音符與八分音符變化，在一定的速度下演奏，難度會提升不少。

# ♪ 那些年

| Singer | 胡夏 | Words | 九把刀 | Music | 木村充利 |
|---|---|---|---|---|---|

挑戰指數 ★★★★★★★★

| Style | Slow Soul 4/4 | Tempo | 79 | Play | C |
|---|---|---|---|---|---|

1、《那些年，我們一起追的女孩》電影主題曲
2、歌曲琴譜出現了三個半音，標準款式 17 鍵不夠演奏使用，可以準備雙面琴或者特殊款式的琴。
3、此首歌曲除了使用雙面琴或者特殊琴演奏之外，旋律與伴奏音之搭配，大大提昇歌曲的精采程度，相對地難度也大大提升。

# ♪ 刻在我心底的名字

| Singer | 盧廣仲 | Words I Music | 許媛婷 / 佳旺 / 陳文華 | 挑戰指數 ★★★★★★★★ |
|---|---|---|---|---|
| Style | Slow Soul 4/4 | Tempo | 68 | Play C |

1、歌曲有許多升降音，準備雙面卡林巴琴做演奏。

2、歌曲的編排，以及卡林巴琴伴奏非常細膩，完整演奏有一定難度，值得挑戰。

*（以下為簡譜，卡林巴琴雙行譜）*

```
0 2 7 i | 0 2 7 i | 0 3 #1 2 | 0 i 5 4 |
1 5  5 5 5  5 | 6 5  5 5 5  5 | 4 6  6 6 6  6 | 4 b6  6 6 6· |

5 -  3 5 7 2 | 2· 17 i - | i·  23 4 5 6· 3 | 2 - 4 - |
1 5 2 5 7 - | 6 5 2  1 5 2 5 | 2 6 1  4 - | 5 4 b6 i i - |

2· i 5 - | 0  3 2 4 3 3 27 2·  i 3 - | 0 b7 66 6 5 3 5 |
1 5 3 1 3 | 7 2 2  3 7 | 6 3 1 1 - | 5 2 2 1 - |

5· 4 6 - | 4· 3 7 i | 2 - 0 0 3 | 7 - 0 0 |
4 1 3 4 1 | 3 1 3 #4 - | 2 6 4 2 | 5 2 7 - |

2· i 5 - | 0 3 2 4 3 3 27 2·  i 3 - | 0 b7 66 6 5 3 5 |
1 5 3 1 3 | 7 2 2 3 7 | 6 3 1 1 - | 5 2 2 1 - |

5 4 4 34 4· | i 5 4 4 34 4· | 12 2 - - | 0 0 0 5 5 |
4 - 4 1 3 1 | 4 - 4 1 3 | 5 2 4 5 5 2 4 5 | 5 - 0 0 |
```

~ 卡 林 巴 的 響 樂 之 旅 ~

# 拇指琴聲
## The Essentials of Kalimba

發行人/ 簡彙杰

作者/ 張元瑞

編曲/ 張元瑞

美術編輯/ 朱翊儀

封面設計/ 朱翊儀

行政助理/ 楊壹晴

**發行所/ 典絃音樂文化國際事業有限公司**

地址/ 台北市金門街1-2號1樓

登記證/ 北市建商字第428927號

聯絡處/ 251 新北市淡水區民族路10-3號6樓

電話/ +886-2-2624-2316　傳真/ +886-2-2809-1078

定價/ NT＄450

掛號郵資/ NT＄55 / 每本

郵政劃撥/ 19471814　戶名/ 典絃音樂文化國際事業有限公司

出版日期/ 2021年10月　二版

ISBN/ 9789866581861

印刷公司/ 快印站國際有限公司

典絃音樂文化國際事業有限公司
www.overtop-music.com